【暢銷新裝版】

如何寫行書

破解行書筆法、筆順與結構

侯吉諒◎著

壬戌之秋七月既望蘇子與
客泛舟遊于赤壁之下清
風徐來水波不興舉酒屬
客誦明月之詩歌窈窕之

系統性解析行書筆法

這本行書筆法有什麼不同？

市面上有不少講解行書筆法的書，大致上都有一定的參考價值，既然如此，我為什麼還要出版這樣一本《如何寫行書》？

《如何寫行書》當然和其他談行書技法的書大不相同，否則就沒有必要再出版類似的書籍了。

以往談行書筆法，或就筆畫種類、字形結構、書家風格去分析，一字一式，講解說明其中要領，但其中少有「系統性分析」，讀者並不容易掌握、記憶行書的基本規範、特色和技法。

行書能夠成為篆、隸、行、草、楷五大字體之一，是因為行書形成了一個完整的體系，

侯吉諒

有其特定的筆法、筆順、字形，以及因爲這些特色產生的視覺美學。

行書的筆法、筆順、字形、美學，前人或有論之，但未見有系統的論述。

我研究書法將近四十年，對書法的各種知識、技術、觀念，歸納出了一套條理、清楚的方法，讓學習者可以很快掌握其中的關鍵和要領。

作爲一個現代人，如何有效率的學習書法，是很重要的事，也是推廣書法的根本大事。

仔細熟讀本書分析，至少可以節省十年以上的摸索。

本書歸納了行書筆法中最重要的技法，包括連筆、映帶、虛實、圓滑轉折、連續書寫，以及單字中筆畫如何分組，字體結構的特色原理，還有如何寫出行書特有的速度和節奏等，詳細說明其中的訣竅和應用的方法，對想要一窺行書究竟的人來說，這應該是一本前所未見的著作。

至於整件行書作品中的一行一段、一整篇的行氣如何變化、風格如何掌握，那是另一個更複雜的範圍，應該獨立成另一本書來詳細說明。

目錄

重要單字筆法解析

余來斗波何倚音寄戌成則其相月有而
而（草書）苟烏馮竭為焉清得雖陵物陽霜
露岸堂見光脫從縱安夏無於歌顧影答
與興舉壁故散移稀吾匏聲縷婦帝周困
寂舞劃素遊獨適寥處所閒豪儀復華坐
靈風魚鱗大夜望孤桂

什麼是行書？

漢字有篆、隸、行、草、楷五種書體，行書是應用最廣的字體。

在應用書寫中，不會一筆一畫寫字，因為速度太慢，不實用。行書能夠快速書寫、字跡又不至於像草書那樣潦草簡化，甚至不容易辨認，不管有沒有學過書法，大家在日常生活中應用的書寫方式，都是偏向行書。

也因此，很多人誤以為楷書寫得快一點，就是行書。

其實不是這樣，作為一種特殊的字體，行書有其特定的筆順、結構和技法，沒有符合這些特定的規範，不能稱之為及格的行書。

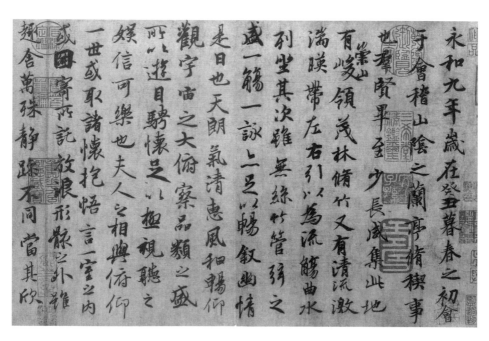

行書的起源

「行書」是應用最廣泛的字體,即使是篆、隸字體為應用主流的年代,也可以肯定的說,在實際書寫時,應用最多的就是「行的筆法」。

說「行的筆法」而不是「行書的筆法」,是因為在書體的發展中,行書最後單獨成為一種特殊的字體,「行書的筆法」因而成為專門的書寫技術。在東漢之前,在篆隸通行的年代,實際書寫多半還是會比較快速的運筆,這種快速運筆,就是我所謂的「行的筆法」。

書法字體、筆法的發展都是在實際應用的過程中,不斷改進工具、材料,加強書寫規範、技術,而後才慢慢完成。行書也是如此。

從篆隸時代的「行的筆法」,加上字體向楷書演化,行書大約在東漢後期成形。

「行書」這個名詞的出現,最早記載是東漢書法名家鍾繇的老師劉德昇所發明。任何一種字體的出現,都是長時間演變的結果,所謂的發明,通常是指整理、歸納,而不是憑空創造。

從實際應用的角度看,在行書字體成形之前,「行的筆法」(快速書寫)必然早就發生,只是受限於字體、格式和毛筆、竹簡、紙張的發展,要一直到東漢末年鍾繇生活的時

蓋聞二儀有像顯
覆載以含生四時無
形潛寒暑以化物是
以窺天鑑地庸愚
皆識其端明陰洞陽

代，才出現了初具雛形的行書字體。

鍾繇的字體已經脫離隸書結構，向後來的楷書進展，但仍然帶有明顯的隸書筆意結構，橫畫水平、字體平扁，但已經明顯帶有筆畫相連的行書筆法。

鍾繇的行書技法相當樸素，基本上就是筆畫連寫，甚至筆意相連而已，筆畫之間的起承轉合、映帶游絲也尚不明顯，因而具有一種樸素的美感，反而是技巧成熟的行書所沒有的。

行書的成熟，從現存的資料看，很明顯就是在王羲之生活的年代，在短短的五、六十年中，忽然發展得非常成熟。筆畫特色、字體結構，以及行書特有的筆畫之間的起承轉合、映帶游絲、筆畫分組等等書寫技術，都完成了最高度的發展，那是書法史上行書技術最高明的時代，將近一千八百年來，再也沒有人能夠超越東晉時的行書高峰。

東晉講究書法風氣之盛是歷史上少有的，因為書法寫得好不好，不只是單純的寫字好不好的問題而已，而是和一個人的社會地位息息相關，因此當時的「王謝子弟」莫不精研書法，從《世說新語》、《萬歲通天帖》這樣的文字記載和書法流傳，足以證明東晉的書法風氣非同一般，加上有王羲之這樣千年不遇的天才，行書才終於在天時、地利、人和的諸多條件下燦然成熟。

大唐三藏聖教序

太宗文皇帝製

弘福寺沙門懷

懷仁集晉右將軍

王羲之書

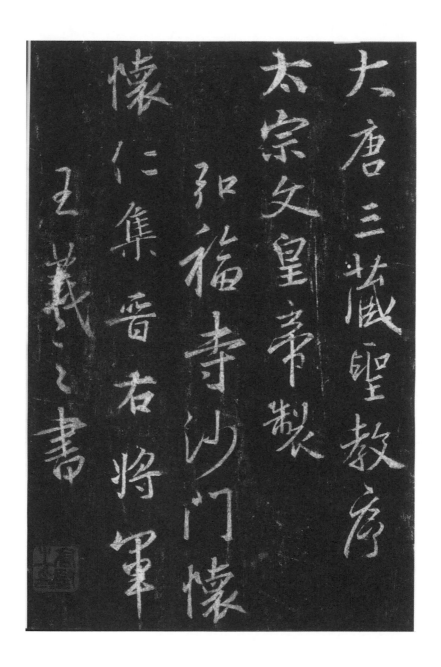

行書的特殊技法

行書發展的時間很長，至少是從戰國時代就已經有了行書筆法的雛形，受限於篆隸兩種字體的特性，行書的筆畫、字形、結構並未像草書那樣快速成熟，但草書技法的影響，以及隨著漢字從隸書向楷書發展，行書在東晉時期終於有了跳躍性的發展。

相對於楷書諸多逐漸定型的筆畫、結構，行書在技法和結體上有許多楷書所不具備的筆法，包括虛筆、實筆、連筆、映帶、圓滑轉折、連續書寫、筆順、結構等等許多複雜的筆法。

這些行書筆法是怎麼寫出來的，要如何運用？怎麼運用才算高明？本書將歸納出這些最重要的行書筆法，讓讀者了解這些筆法的書寫方法，以及應用的方法。唯有掌握這些特有的行書筆法，才有可能寫出及格的行書。

由於行書筆法的某些特色，讓字體的結構產生一定的簡化和變化，因此行書的「筆法」、「筆順」、「結構」三者之間，有著相當嚴謹而微妙的關係，不了解行書筆法的應用，行書的筆順和結構就不容易寫好。

自我来黄州已過三寒

食年

欲惜春去不

窃悟今年又苦雨两月秋

蕭瑟卧聞海棠花泥

汙蘇支雪闇中偷負

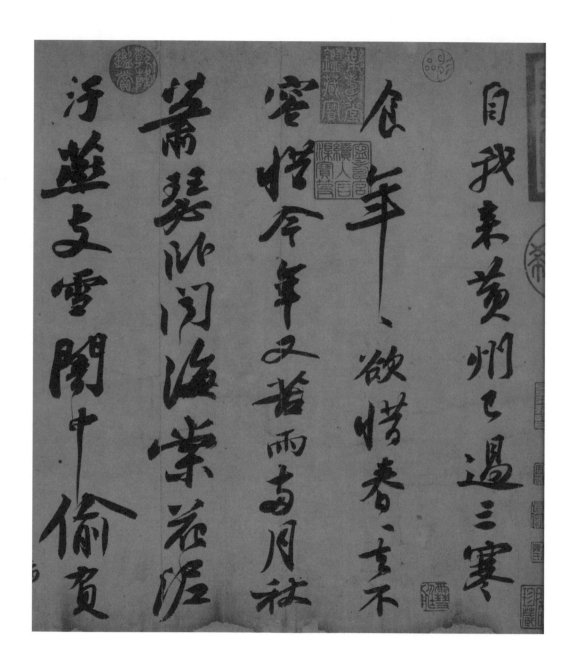

014

行書筆法示範

實筆：實筆就是字體的筆畫。

虛筆：筆畫和筆畫之間連貫的筆意，但沒有寫出墨痕，所以為虛筆。

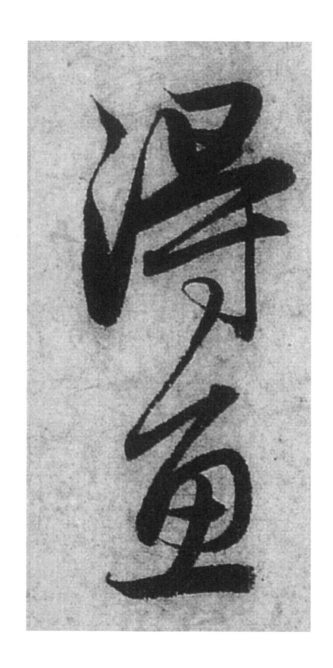

連筆：將二個以上的筆畫連起來寫，不管是實筆還是虛筆都一次寫出來。

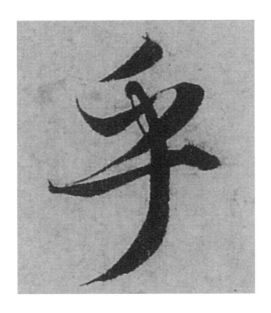

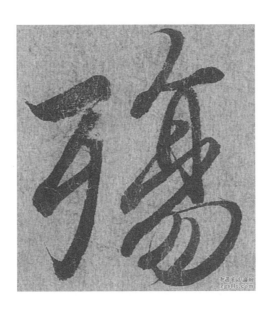

映帶：筆畫和筆畫之間前後呼應所呈現的筆畫痕跡，大都只是一點點筆畫的出鋒、起筆的筆畫尖端。

圓滑轉折：爲了增加書寫的速度和美感，特定的轉折寫成圓滑的樣子。

行書的節奏

相對於篆隸楷書，行書是一種比較快速的書寫，但行書的快並非一味的飛快，而是有輕重緩急、快慢交替的書寫方式，也就是說行書有行書特定的節奏，要有時快時慢的節奏，才能寫出好的行書。

一、單筆畫節奏

寫楷書的速度，以十公分左右的大小來說，一個筆畫的完成大概在一到二秒之間，筆畫的速度基本上從起筆到收筆沒有太大節奏的變化。

行書筆畫速度加快到一倍左右，起筆、收筆最慢，中間的運筆快，一筆之內自然形成「慢—快—慢」的書寫節奏。

二、連筆節奏

楷書沒有連筆，筆畫和筆畫之間的移動比較和緩，行書在許多筆畫之間會連筆書寫，形成「實筆—虛筆—實筆」的「慢—快—慢」節奏。

三、一字之內筆畫分組的節奏

行書由於一些連筆書寫的關係，所以一個字可以分成幾組的書寫，例如「清」字，便是由水、主和月三個連續書寫的部份，再組合成完整的字。分組節奏可以說是行書筆法最精華的部份，其中書寫技術的完成，是歷代書法家在不斷書寫過程中，有意識的尋找書寫的技術，而後漸漸形成一種可以模仿的寫字規律。

王羲之的行書變化無窮，同樣的筆畫、結構往往有不同的表現手法，開創並示範了行書最高明的筆法，元朝的趙孟頫則在前代書家的基礎上，發展出一套比較有規律的筆法，對初學行書的人來說，是最好的學習對象。

洛神賦 并序

黃初三年余朝京師還濟洛川古人有言斯水之神名曰宓妃感宋玉對楚王說神女之事遂作斯賦

其詞曰

余從京域言歸東藩背伊闕越轘轅經通谷陵景山日晚西傾車

行書的工具材料

相對於篆書的嚴謹、隸書的古樸、楷書的工整來說，行書有更寬廣自由的表現空間，因而在筆墨紙硯的選擇上，也有更多的可能。無論軟毫、硬毫，生紙熟紙，濃墨、淡墨，都可以成為書寫行書的工具。

當然，在還未能掌握行書的基本技法之前，對毛筆紙張的選擇還是要儘量講究，尤其是如果要書寫筆畫精緻的行書風格，就必須講究好的毛筆和適當的紙張。

行書最好用的毛筆是狼毫，毛筆大小必須根據書寫的字體大小作調整，切忌大筆寫小字，或小筆寫大字。

在2～3公分左右的字體，宜選擇直徑0.4～0.5公分、出鋒2.0～2.4的毛筆。

10公分左右的字體，宜選擇直徑0.8～1公分、出鋒3.8～4.2的毛筆。

無論大字小字，都要留意毛筆的使用狀態，一般狼毫最佳的表現範圍大約是六千到一萬字左右，如果毛筆退鋒，就要更換。

練習行書使用的紙張生紙、熟紙均可，但也不宜太生或太熟，練習行書最好的紙張是

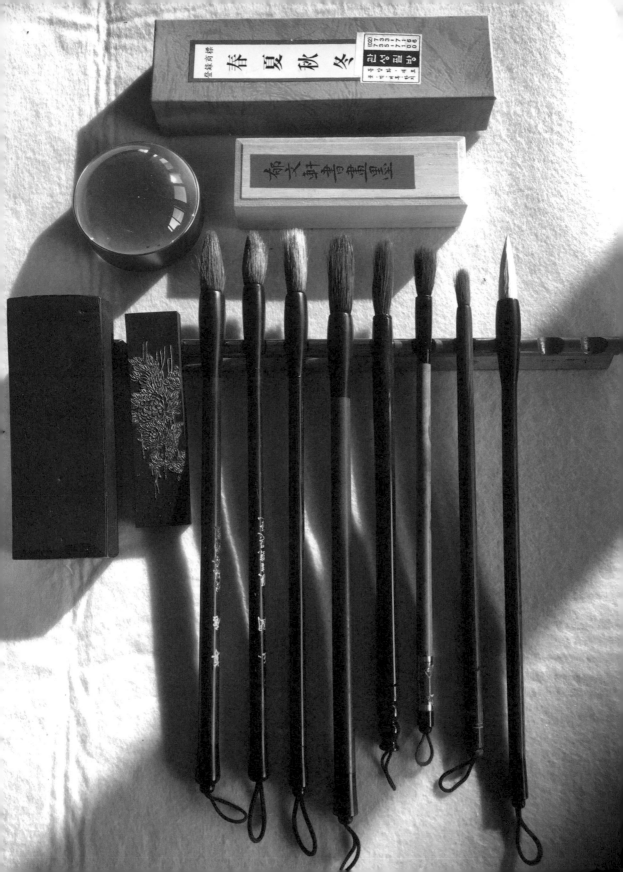

雁皮紙，紙質細膩、略吸水但不會太暈墨，可以表現出很細緻的大小字的筆法。

熟悉行書筆法到一定程度之後可以更換羊毫或兼毫，體驗不同筆毛所產生的不同筆觸和質感，紙張也可以換為宣紙、楮皮或熟紙。不同的紙張對書法風格的表現影響比毛筆更大，必須多方嘗試才能掌握。

學習行書筆法的注意事項

一、不要描字、畫字

剛剛開始接觸行書筆法的時候，不要太在意筆畫的形狀，切勿用畫的方式表現筆畫的形狀、粗細、大小、長短，寫字一定要一筆而成，要想辦法去體會一筆而成中的各種技法變化，如果為了快速達到美字的效果而畫字、描字，就失去體會一筆而成的技法的機會，也就失去了寫行書的根本要領。

二、熟悉行書的速度

行書的速度比篆隸、楷書都快，初學者難免因為不會寫而放慢速度，但這樣一來，也是失去了書寫行書的基本要領。行書的速度，10公分左右的字，大約是二畫一秒。筆畫要確實，不能因為速度加快而草率。

三、先求速度再追求筆畫的精緻、細膩

行書的很多筆法是「映帶」出來的，不是寫出來的，因此筆畫的速度就要快到一定程

度才能帶得出來。習慣緩慢寫楷書的人可能一時之間無法掌握而容易心浮氣躁；應該靜下心來，先在心中默想筆畫、字形、結構和寫字速度，覺得有把握了，再提筆寫字。先在心中默想，這是一個非常重要的方法，可以先用意識熟悉書寫的技法，又可以避免受到用毛筆寫字的既定習慣影響，比較容易突破不敢快速運筆的心理障礙。

給讀者的建議

行書技法是相當高明的書寫技法，雖然寫行書很過癮、可以比較容易應用，但如果你是一個初學者，我會建議，還是要從楷書、隸書的基礎開始。

現代人不熟悉毛筆的使用方法，不了解書法筆法是如何表現的，在這樣的情形一開始就寫行書，就像房子蓋在沼澤地上，基礎必然非常不穩固，也許看似行雲流水的筆法可以贏得外行人的盲目讚美，但在內行人眼中，書法的好壞是一眼就可以分辨的。

沒有基礎的功力就寫行書，就是一句話：「練字不練功，終究一場空。」

對有一定程度的讀者來說，除了按照本書方法練習之外，我仍然強烈建議，最好還是就近找書法老師，你的書法老師寫字的方法觀念和我必然不會完全一樣，但總有可以學習參考的地方，老師如果願意教，可以節省不少摸索的精力時間。

赤壁賦

壬戌之秋七月既
望蘇子與客泛
舟遊于赤壁之

行書基本筆法與筆順

行書的重點筆法

1 實筆與虛筆

實筆：實際書寫出來的筆畫。

實筆

虛筆：行草特有的筆畫，並非刻意寫出來的。在連續快速書寫，透過力道輕重與速度的變化所帶出筆畫之間運行的軌跡，並非實質存在的筆畫。

虛筆

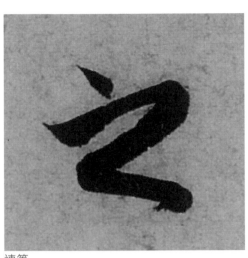

連筆

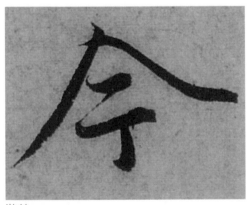

游絲

例如：三

在寫楷書時，三筆橫畫均為實筆，筆畫之間沒有相連。而以行書筆法寫三，中間連筆的部份即為虛筆。三筆畫的連續書寫不間斷時，在第一筆的結束到第二筆的起筆，再從第二筆的結束到第三筆的起筆，起點接終點是由毛筆移動軌跡所帶出的筆畫，稱之為虛筆。

2 連筆與游絲

虛筆表現的是毛筆移動路徑，通常不寫出來，如果將虛筆寫出來，則稱之為連筆。

在行書連筆時要特別注意，若一個字的連筆過多，則會影響字的辨識度，也會影響字的美觀，尤其是行草書體，可能會被誤認為其他字形。若筆畫之間的連筆是很細微的筆尖所帶出來的連筆若有似無，我們稱為游絲。

3 映帶與牽引

映帶，代表筆畫之間互相呼應，出現在前一筆畫結束欲接下一筆的開始，筆畫的結束與開始，如同鏡射的相對位置。映帶通常伴隨出現游絲或連筆，因此有時候映帶、游絲、連筆三者無法清楚界定。游絲通常是映帶所產生，需要特別注意的重點是：映帶、游絲與

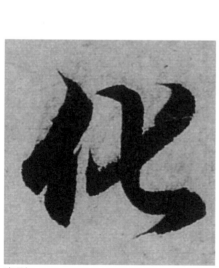

映帶

牽引

連筆都不是刻意寫出來，而是毛筆在筆畫之間快速移動的虛筆，透過筆尖輕微在紙面上接觸所產生出來的結果。

4 實下筆（重下筆）與虛下筆（輕下筆）

若以力道來分，可分為輕下筆與重下筆。

實下筆：下筆動作具有起、提、轉的三個動作。

虛下筆：下筆動作沒有起、提、轉，筆尖直接下筆。

例如：

人字旁、雙人旁的第一撇，由右上到左下直接下筆。起筆沒有起提轉，所以是虛下筆，都是為了達到快速起筆。

虛下筆要視情況使用。如果為了達到快速書寫，而每筆畫都是以虛下筆的方式來運用書寫，虛下筆過多，則會造成整體字輕浮不夠穩定。

虛下筆通常運用在起筆後欲接右撇的筆畫。例如，「竹」字頭的筆法，「坐」的雙人筆法、糸字邊的筆法，例如：縱、絲。

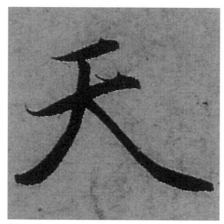

輕下筆

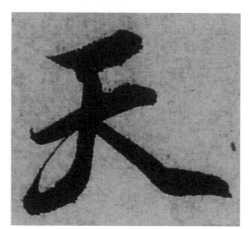

重下筆

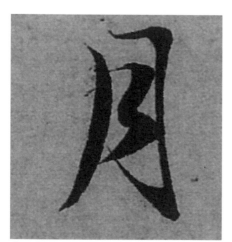

虛下筆

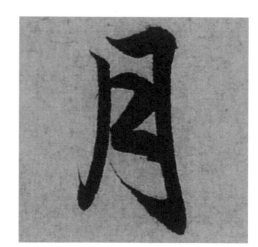

實下筆

虛下筆還有另一種運用，在於筆畫之間的快速連接。

例如「三」橫畫之間的筆畫快速書寫，第一筆橫畫實下筆到結束，欲快速連接到第二筆橫畫的起點，則會運用虛／輕下筆開始寫第二筆橫畫，到第三筆長橫畫以常規而言不會以虛／輕下筆作為起筆，因為它是最後一筆長橫畫，通常是實／重下筆作為起筆的方式。

輕下筆的運用通常是在書寫短筆畫的起筆，例如：短橫畫、短直畫、短點，都是運用虛／輕下筆。在實際運用上也可以打破常規，例如「江」字，雖然也是屬於短橫畫，最後一筆橫畫看似輕下筆，仍是運用重下筆，只是力道比一般的實下筆小。

5 筆畫連續書寫

初學行書者最難克服的地方是如何連貫地書寫，筆畫之間有相互呼應的關係，而非一筆一畫中斷。首先，在寫字時必須訓練「一筆接續一筆」的書寫速度，筆畫之間不可停頓。

即使是寫楷書，每筆畫之間看似不相連，但每筆的起筆皆是延續上一筆畫的筆意。筆意即自然書寫時，筆畫隨著筆尖運行方向與轉動，筆尖不離開紙面，筆畫終點接續下一筆的起點。

毛筆移動的軌跡，即每一筆畫起始相連。雖然它是行草特有的筆法，但是在寫楷書時，仍然要有意識地做到連續性書寫。如果每寫完一筆畫即停止、手部離開紙面太遠或沒有立

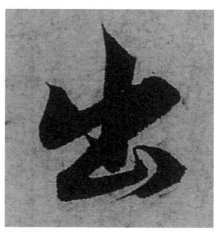

筆畫連續書寫

即移至下一筆的開始位置，毛筆移動的軌跡中斷，則無法達到「自然書寫」的最基本原則。

初學者在學行書，另一個最易犯的毛病是虛筆太過急促，原因是急於想將筆畫相連，而忽略書寫筆畫的完整性。由於虛筆是毛筆移動軌跡所帶出的筆畫，要掌握到其移動的速度是和緩從容，所以切忌單筆畫練習。單筆畫練習則永遠無法體會連續性書寫，自然也無法學會虛筆的技法；最後必須注意避免書寫力道過重，而將虛筆寫成實筆，喪失行書應有的美感。

6 行書的書寫速度

行書的書寫速度一定要快，這裡所講的速度快是相對於楷書而言，並且一筆接一筆書寫，筆畫中間不能停頓。

如何知道書寫速度是否符合行書標準？以寫「相」為例，依行書寫法共八筆畫。

字大小：10公分，沾一次墨寫三次，共花22秒，平均一字7秒，每筆畫1秒完成。

字大小：2～3公分，沾一次墨寫三次，共花15秒，平均一字5秒，每筆畫0.7秒完成。

因此計算方式需控制兩個變數：

1　須控制字的大小。

2　一次計算寫三至四字的時間，取平均數。

以上的計算是以沾一次墨可寫三至四個字為前提。沾墨控墨又是另一個重要課題。

初學行書者，速度上都不敢快。通常第一階段時，初學行書者書寫速度一定要快（須達到上述的標準），才能體會筆尖快速移動的感覺，待掌握好速度後，再來追求細緻的行書筆法。如果速度不夠快，很難掌握到行書的訣竅。第二階段則是掌握正確的行書筆法。

由於快速書寫，太快則無法顧及細節，長此以往無法寫出精緻的筆法。

7 行書的書寫節奏

　　行書的訣竅在於筆畫運行時，力道（輕重）與速度（快慢）的交替變化。如何練習力道與速度的變化？從起運收來分析力道：重－輕－重；從起運收來分析速度為：慢－快－慢，先掌握起運收的力道與速度不同變化。

8 行草簡筆

　　行草簡筆會造成不同部首偏旁的寫法相同。例如：言、人（草書大多簡化為一直畫）；熊、態（草書的四點火，心簡筆後寫法相同）；因此認讀草書時，須注意上下文意，對文字要有感覺。

9 其他

學習書法進步最大的關鍵，就是看到筆畫的力道與速度，以及書寫的節奏。最不易看到的也是力道、節奏、墨色（墨的溫潤度，由墨色表現出力道的不同）。

找到筆墨紙與風格的最佳組合，例如：寫黃山谷，要用什麼筆墨紙，才能有最佳表現？或是更爲貼近黃山谷書法的風格。

每天看眞跡或多看接近眞跡的法帖（二玄社／故宮出版品），才能眞正看到墨色的表現，進而研究筆墨紙影響書法風格形成的背景原因。要有一個高標準的追求，才是書法進步的關鍵。

行書基本筆法

所謂行書基本筆法，是指行書筆法中，最常用到的書寫方式和技法，這些筆法並非容易或簡單的基礎技術，所以需要大量的練習，只有把這些筆法寫到成為書寫的習慣，行書才會寫得好。

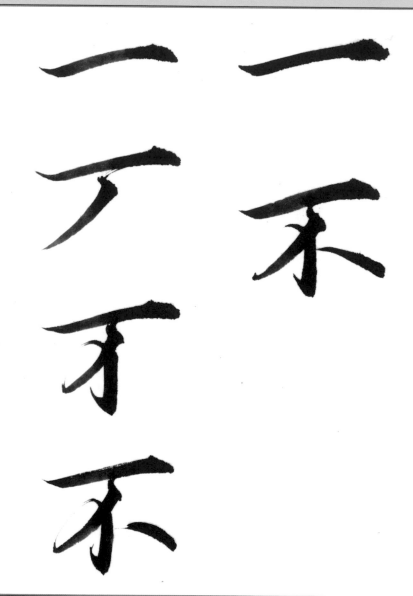

不

1 輕下筆，右行、向上收筆。

2 左迴鋒，筆鋒不離開紙面、45度起筆而後提，轉筆向左推出斜撇。

3 撇畫尾端力道回收筆尖，順勢連接第三筆直畫。

4 直畫的力道走到最後，用力向上勾，再順著筆尖方向接右半部長點。

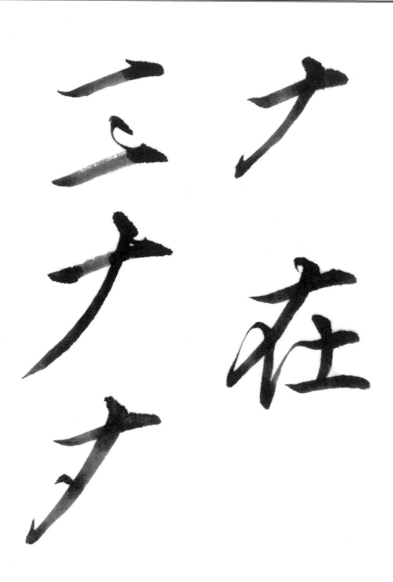

在

1 輕下筆、右行，往左上收筆。

2 收筆後迴鋒270度，接撇畫。

3 撇畫起筆點下後轉45度，力道慢慢往左下推。

4 撇畫結束時往上挑（即爲往上收筆），餘勢接直畫起筆。

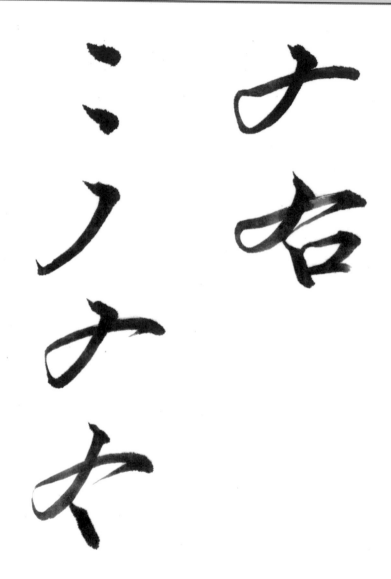

右

1 輕下筆、壓筆，迴鋒。

2 迴鋒後往左下行。

3 撇畫結束後，往上收筆，餘勢接橫畫，在橫畫的正中間時就要收筆。

4 收筆後往左下出鋒，接下一筆直畫。

註：由於筆勢的關係，此橫畫會形成往下彎的長點。

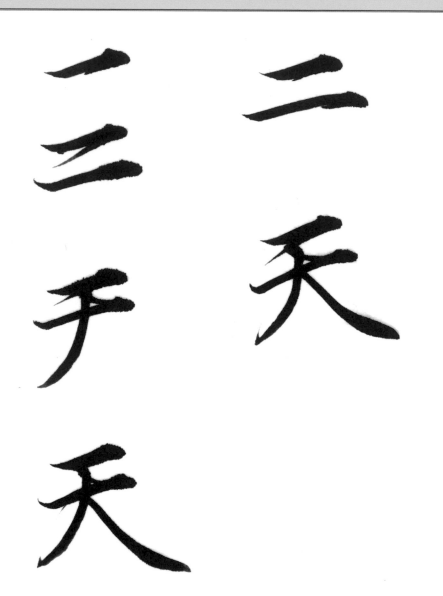

天

1 輕下筆、右行、向上收筆、左迴鋒。

2 露鋒輕下筆，右行上收筆。

3 上收筆後迴鋒 270 度向上接長撇起筆往左下推出去。

4 長撇力道推至最後尾端向上力道回收。

5 筆尖順勢連接第四筆捺向右推出去。

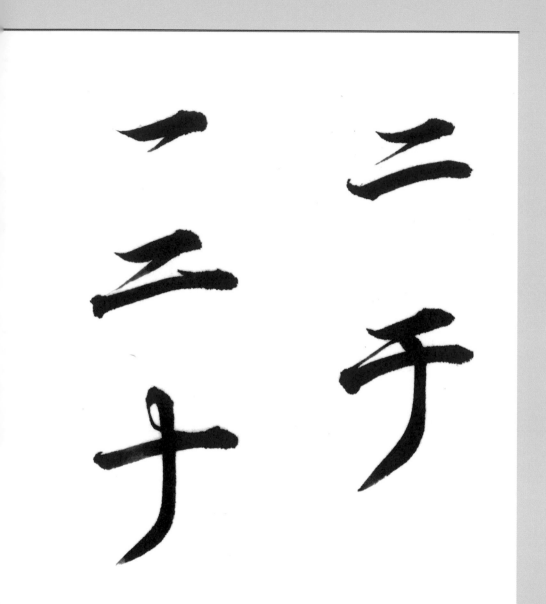

于

1 輕下筆，右行、上收筆，左迴鋒。

2 接第二筆藏鋒起筆，右行收筆，筆鋒不離開紙面，向左上繞270度，到第一筆橫畫的中央（如同橫接直）。

3 直畫下筆，往左下推出，輕提收筆。（藏鋒：筆鋒從筆畫進去，把鋒藏起來）

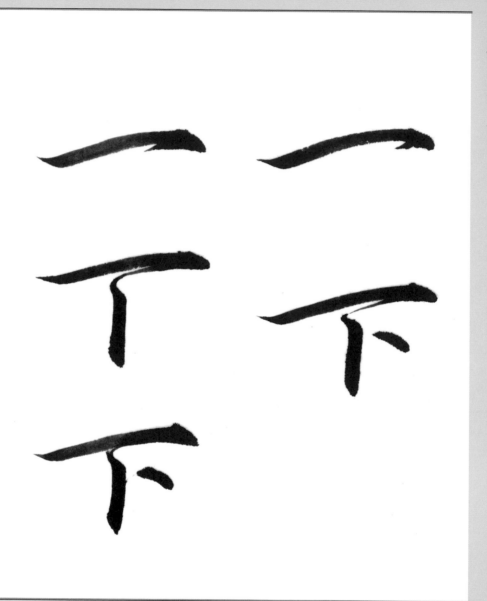

下

1 輕下筆、向右運筆後向上收筆，左迴鋒。

2 筆鋒不離開紙面，接直畫起筆。

3 下行運筆，在直畫走到最後往左上方收筆，筆鋒亦不離開紙面。

4 再順勢下第三筆點畫。

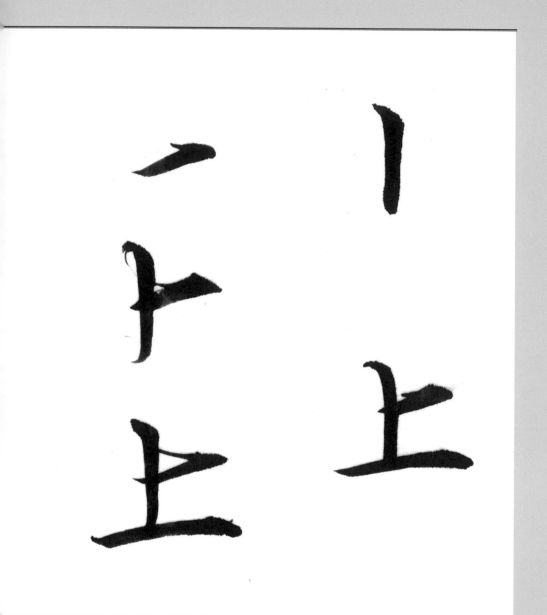

上

1 輕下筆、右行，往左上收筆。

2 收筆後，筆尖方向往左繞270度，直畫起筆往下運行到最後，力道微微往左時虛筆向外帶出於空中回轉，為下一筆橫畫作準備。

3 下筆右行、收筆。

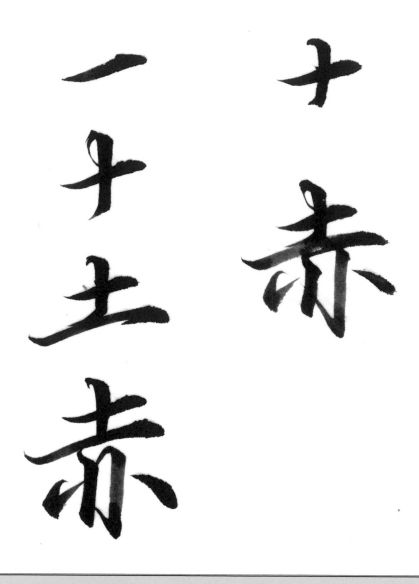

赤

1 輕下筆、右行，右上收筆。

2 收筆後筆尖向左繞270度，接直畫下行，收筆時虛筆向左帶出，筆尖於空中回轉，為下一筆橫畫作準備。

3 露鋒下筆，右行收筆，在筆畫之中向左迴鋒，筆尖不離開紙面，下接直畫起筆（同下字筆法）。

4 直畫收筆，繼續在筆畫中迴鋒帶出至第二筆直畫起筆處下筆，運筆後用力上勾。

5 筆尖離開紙面但筆意不斷，至左點起筆位置。

6 左點收筆再順勢連接右點。

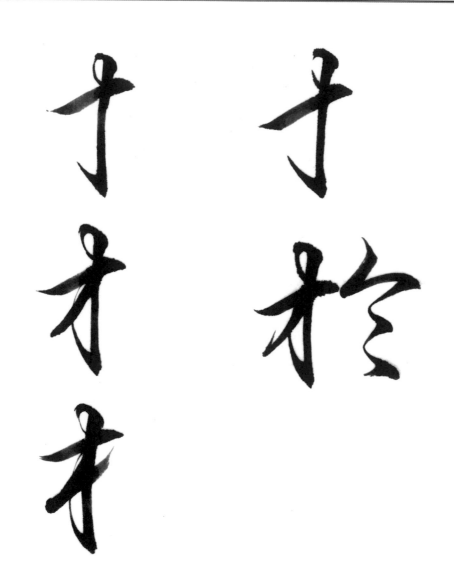

於

1 輕下筆、右行，橫畫右上收筆，收筆後筆尖不離開紙面，向左迴轉270度下筆、下行，在直畫結束時往上勾。

2 筆鋒不離開紙面，將筆畫帶到下一筆「撇」起筆位置下筆。

3 往左下撇出至直畫三分之二處，再回彈往右上帶出，接右邊筆畫。

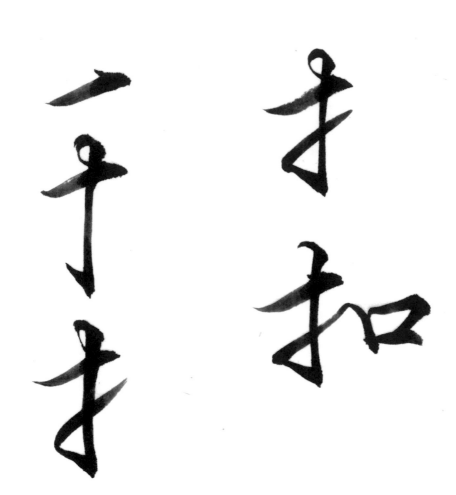

扣

1 輕下筆、右行，左上收筆。

2 收筆後筆尖不離開紙面，向左迴轉270度下筆、下行到直畫結束時上勾。

3 上勾後筆尖往右上翻下筆，輕提收筆，似竹葉筆法。

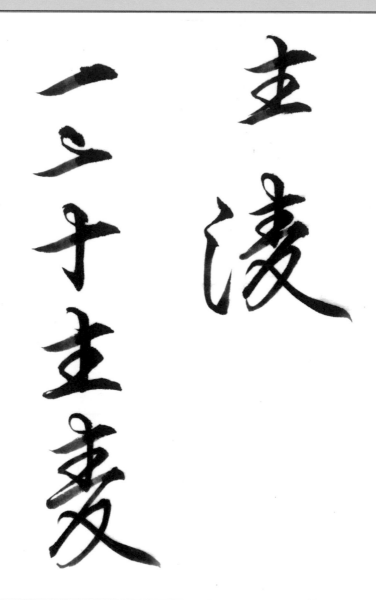

一二十主麦

主凌

凌

1　輕下筆、右行，左上收筆。

2　收筆後筆尖不離開紙面，向左迴轉270度下筆。

3　下行至與橫畫等長的位置，上勾帶出，筆尖不離開紙面向上打一個360度的圈，接下一筆橫畫。

4　橫畫收筆、左迴鋒，筆尖往左下運筆。

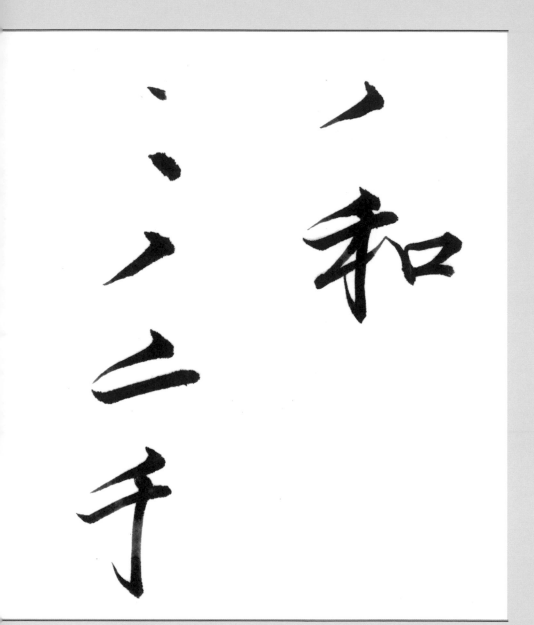

一和
ソ二
ノニ千

和

1 輕下筆。

2 輕下筆後，下壓。

3 筆尖輕提，往左下轉90度，往外撇。

4 向外撇出後，筆意不斷連接下筆橫畫，露鋒起筆，右行，上收筆（橫接直筆法同「上」、「于」、「赤」）。

5 收筆後筆尖不離開紙面，向左迴轉270度下筆、下行到直畫結束時上勾（橫接直勾同「於」、「扣」）。

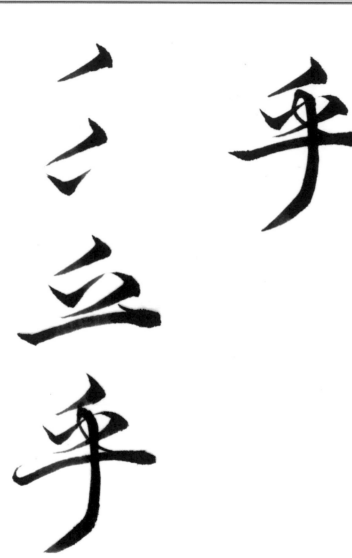

乎

1 輕下筆，下壓，筆尖輕提，往左下轉，撇出，接下一點。

2 筆尖不離開紙面，輕下筆，下壓，筆尖往右上輕提，輕巧的帶到第三點。

3 輕下筆，下壓，筆尖輕提，往左下轉，撇出，筆尖不離開紙面接下一筆橫畫。

4 筆尖轉180度，輕下筆，右行，向上收筆。

5 上收筆後迴鋒270度向上接長直畫，力道蓄積往左下帶出收筆。

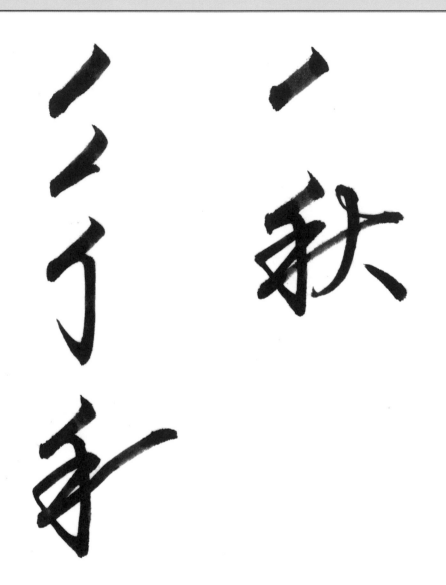

6 撇畫接直畫

秋

1 輕下筆，運筆往左下角切。

2 筆尖在筆畫裡面迴鋒至二分之一處，接下一筆直畫。

3 直畫下行，下行到直畫結束時上勾。

4 筆尖不離開紙面，回彈將「禾」的撇和點簡化成一個像 2 的筆法，連筆帶到右半邊的橫畫上接長撇的筆法（類似天）。

5 再順勢下最後一筆「點」。

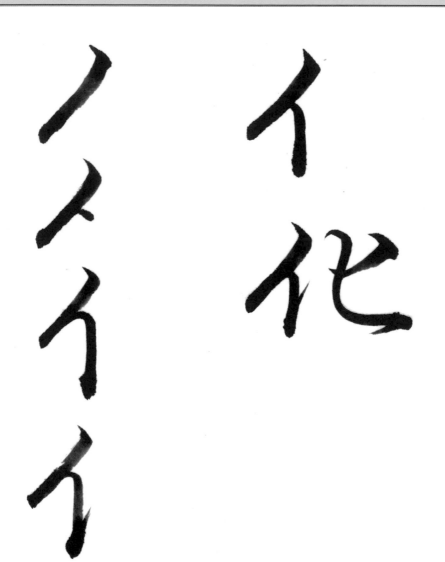

化

1 輕下筆，往左下行，微彎。

2 筆尖在筆畫裡面迴鋒至二分之一處，接下一筆直畫。

3 直畫下行，下行到收筆處，筆尖轉向，往右上收筆挑起，順勢接右半邊筆畫。

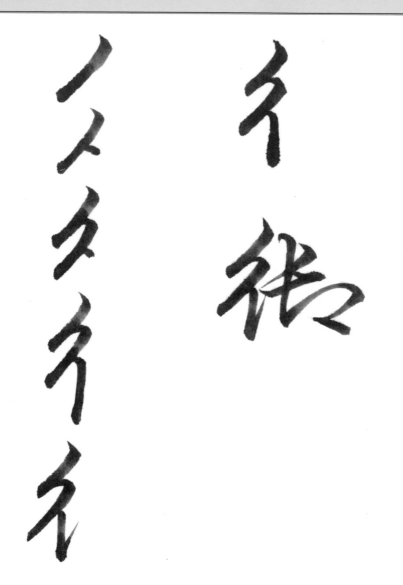

御

1 輕下筆，往左下行帶一點弧度。

2 筆尖在筆畫裡面迴鋒至筆畫中間，接第二個「撇」起筆。

3 再往左下運筆，筆尖在第二個撇畫裡面迴鋒至第三筆直畫下筆位置。

4 下行到收筆處，筆尖轉向，往右上收筆挑起，順勢再接右邊筆畫。

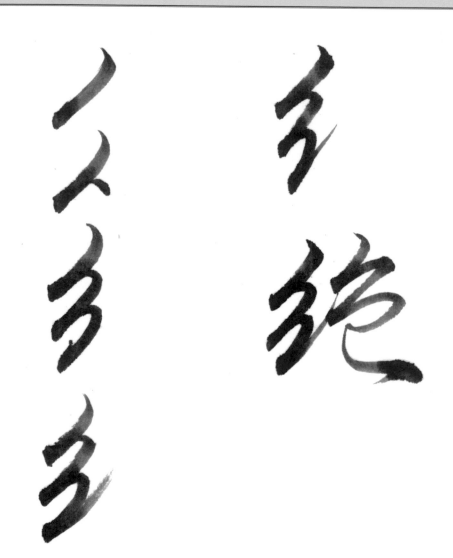

絕

1 輕下筆，往左下行帶一點弧度。

2 筆尖在筆畫裡面迴鋒，回彈至筆畫中間，接第二個「撇」起筆，並於起筆處壓筆，加大力量。

3 再往左下運筆，筆尖在第二個撇畫裡面迴鋒，回彈至第三個。

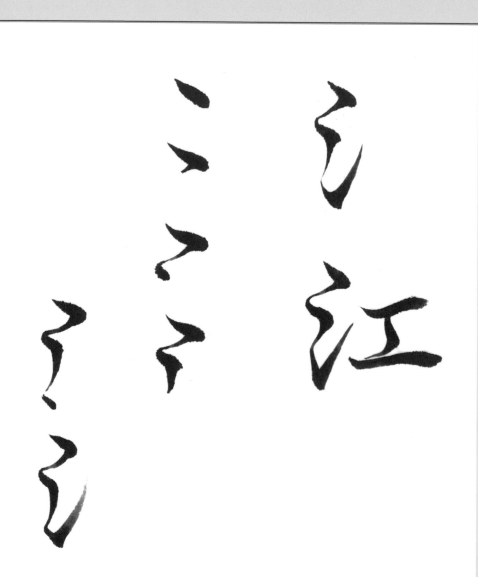

江

1 右下輕下筆、壓筆，迴鋒。

2 迴鋒後筆尖往左下。

3 帶出第二點起筆。

4 下行。

5 第二點結束時帶出第三筆起筆。

6 順勢下壓，往右上勾過去。

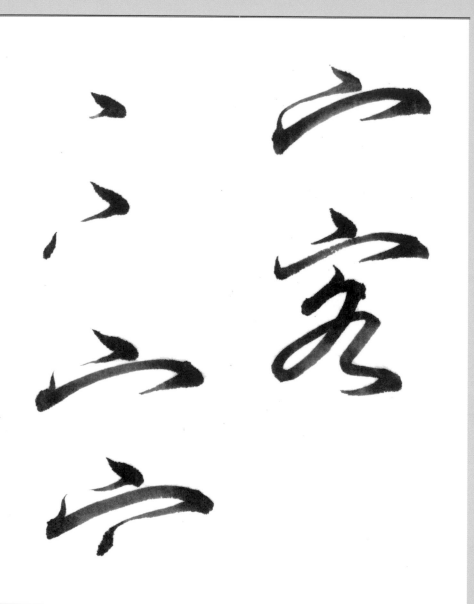

客

宀字頭：

1 右下輕下筆、壓筆，迴鋒。

2 迴鋒後往左，帶出寶蓋頭起筆。

3 橫畫右行，帶一點弧度，橫畫結束時往下勾。

註：在此，寶蓋頭會簡化成一個往下覆蓋的曲線條，也就是曲筆。

多

空

多

多

各：

1 輕下筆，往左下行帶一點弧度。

2 筆尖在筆畫裡面迴鋒，回彈向右邊提筆繞一個圈，再從左邊向右邊繞一圈，再往右繞半圈，收筆。

註：「右繞」是一個很重要的行書筆法，就是一直往右邊繞，但是方向不一樣而已。必須非常熟練，中間不能停頓。其運用有「彳」字邊、「終」、「文」等。

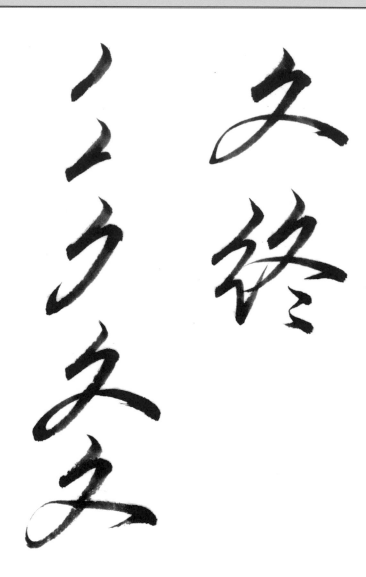

終

「右繞」筆法解說，範例：終的右半部夕。

1 往右下輕下筆，往左下行，收筆。

2 在筆畫中回鋒，往右上行，停頓。

3 筆維持中鋒隨即右下點並左轉，帶出左撇，收筆。

4 往右上勾，筆鋒不離紙面，微呈彎行，往右下收筆或是虛下筆，微往右下直行。

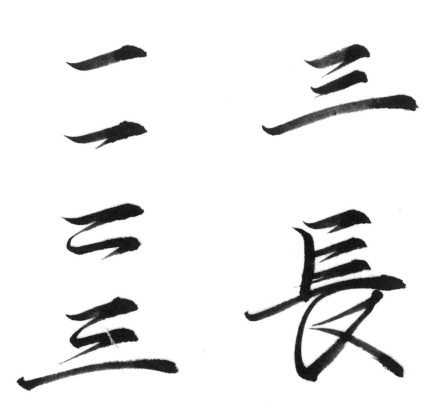

長

「三」的筆法解說與運用，共舉兩例：長、馬。

長的上半部往右下輕下筆，往左下行，收筆。共有四橫畫，分組為：「一短橫」與「兩短橫加一長橫」。

1 實下筆，右行，尾端向上收筆。

2 虛下筆，右行，收筆，左迴鋒，筆鋒不離紙面，在筆畫中往左下運筆。

3 撇接第二筆起筆，右行，收筆，左迴鋒，在筆畫中往左下運筆。

4 接長橫畫起筆，右行，尾端向上收筆。

註：步驟2～4，兩短橫加一長橫畫，書寫節奏是一組的，當筆意相連時，筆畫與筆畫之間，會自然出現映帶。

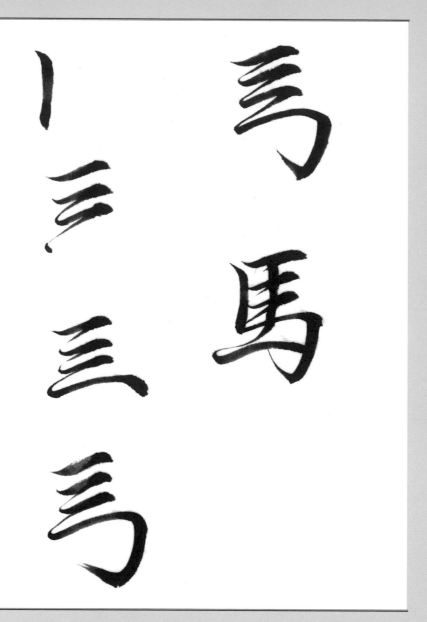

馬

範例二：馬，三橫畫的筆法接大右轉勾。

1 實下筆，直行而下，向左上收筆。

2 輕下筆，右行，收筆，左回鋒，筆鋒不離紙面，接第二筆起筆，右行，收筆，左迴鋒，筆鋒不離紙面，再接第三筆起筆，右行，收筆，左迴鋒。

3 筆鋒不離紙面，接大右勾起筆，右行，往右下點轉。

4 微向內直行，停頓，輕輕上提，讓筆鋒回聚後，向左勾。

註：步驟2～3，三短橫接一大右轉勾，書寫節奏是一組的，當筆意相連時，筆畫與筆畫之間，會自然出現映帶。

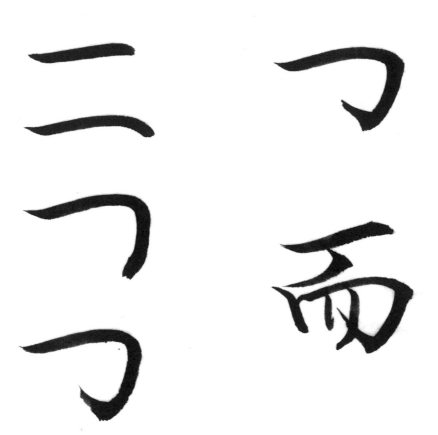

而

「右轉勾」解說，範例：而。

大右彎勾爲一筆畫書寫，拆解爲四步驟。

1 輕下筆，往右略呈S型運行。

2 停頓、往右下點轉。

3 微向內直行，停頓、輕輕上提。

4 待筆鋒回聚後，隨即向左勾。

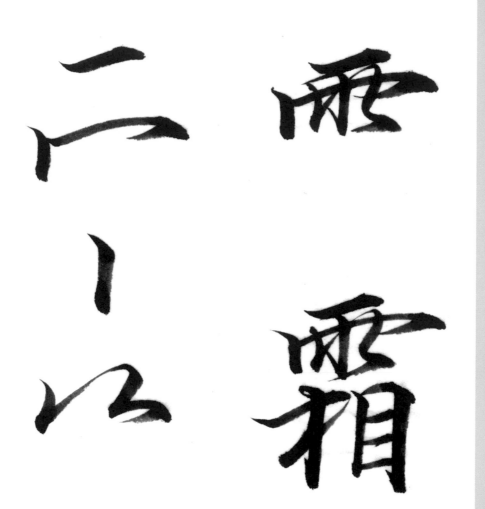

霜

「雨」字解說，範例：霜。

雨字的行書寫法是固定的，瞬間動作變化多。

1 輕下筆，右行，收筆，左迴鋒，筆鋒不離紙面，在筆畫中往左下運筆，接第二筆起筆。

2 輕下筆，直畫下行，停頓，向左上收筆，筆鋒不離紙面，接橫畫起筆，往右運行，停頓，往右下點轉，向左下勾，收筆。

3 筆鋒不離紙面，再接直畫起筆，向下直行，收筆。

4 輕下筆，往左下點隨即收筆，筆鋒不離紙面，往右上映帶出右點下，微左下行，停頓，迴鋒，右行，右點，左下勾出，讓筆鋒回聚，接下半部「相」。

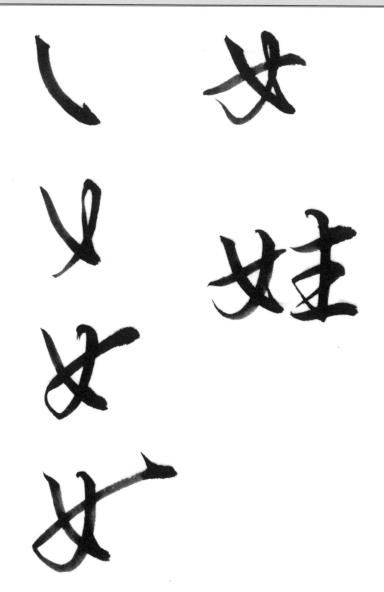

娃

「女」字筆法解說，範例：娃。

1 輕下筆，往右下微彎運行，收筆，左上迴鋒彈出。

2 筆鋒不離紙面，右轉360度，帶出游絲後下筆微往左下運行，筆鋒回聚，微上提、收筆。

3 筆鋒不離紙面，向左上轉，帶出游絲，反筆向右上運行，收筆。

4 或是筆鋒不離紙面，向左上轉，帶出游絲，隨即輕下筆，向右上運行，收筆。

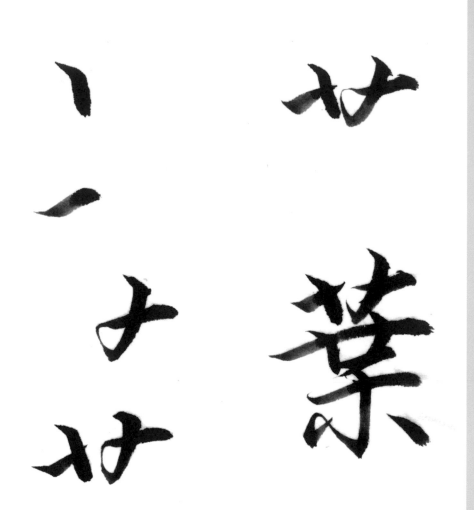

葉

「艸字頭」筆法有兩種，範例解說：黃、葉。

1 輕下筆，右上15度運行，收筆後左回鋒。

2 輕右下點行，隨即向右上翻彈，筆鋒不離紙面，帶出游絲，向右下筆，往左下撇出，筆鋒回聚收筆。

註：步驟2為兩筆畫一氣呵成。

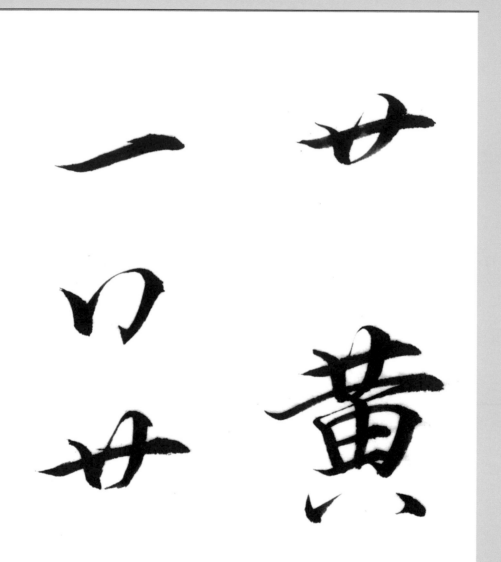

黃

1 向右下下筆，急短行，收筆。

2 輕下筆，微向右上短行，收筆。

3 向右下下筆，往左下撇出、收筆，往左上勾出，筆鋒不離紙面，筆尖不離開紙面，輕下筆向右短行，尾端向上收筆。

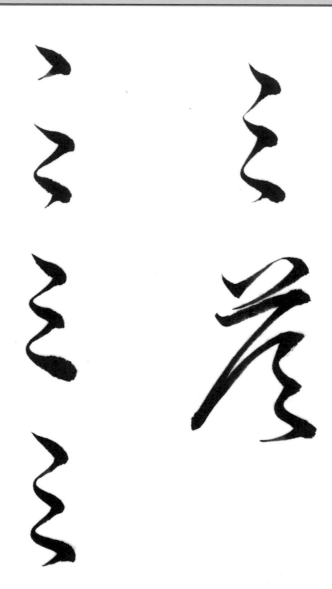

答

「三點」筆意相連的運用，範例：落、歌。

其他相關使用，還有：願、影、杉的右半部。

三點畫，筆意相連，必須一氣呵成。

1 向右下 45 度，筆鋒入紙，點下，往左下勾出。

2 接續上一筆筆意，向右下 45 度點下，再往左下勾出。

3 筆鋒不離紙面，自然而然的帶著游絲，再向右下 45 度入紙運行，往左勾出。

歌

歌右邊的「欠」，在行書中用「直三點」代替，筆法和答的三點相同。

三點畫，筆意相連，必須一氣呵成。

1 向右下45度，筆鋒入紙，點下，往左下勾出。

2 接續上一筆筆意，向右下45度點下，再往左下勾出。

3 筆鋒不離紙面，自然而然的帶著游絲。再向右下45度入紙運行，往左自然勾出。

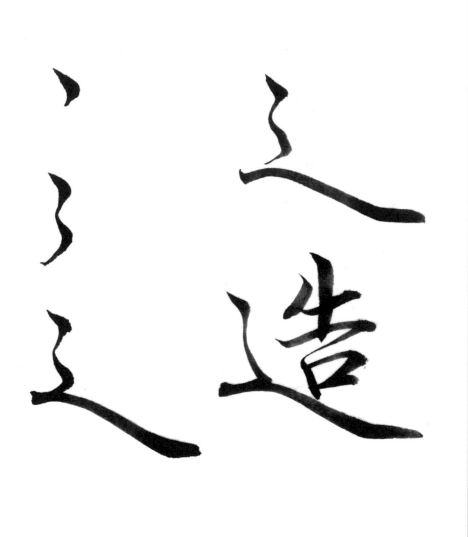

造

造的「辶」字邊爲「直三點」筆法的運用。

1 右下輕下筆、壓筆，迴鋒。

2 迴鋒後左轉。

3 第一點結束時，往右下帶出第二點起筆，迴鋒。

4 迴鋒後左轉。

5 第二點結束時，往右下帶出捺畫起筆，迴鋒。

6 迴鋒後往右下行，一波三折，輕推出鋒帶出收筆。

重要單字
筆法分析

漢字由二十幾個主要的筆畫和部件組成，熟悉這些筆畫和部件的行書寫法，就可以快速掌握行書的書寫技法，本書收納的這些單字都是平常最常會用到的字，是最常用到的行書筆法。

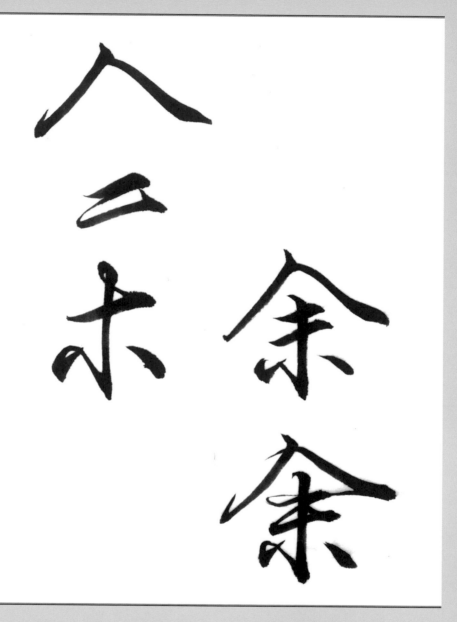

余

行書筆順運行節奏時的筆畫分組，不是依字體結構，而是根據書寫時的力道。

以「余」為例，分成：人、二、小。節奏上分為三組，但書寫時不停頓。

人寫完接著二，第二橫畫繞上接直畫下，向左上勾，接著兩點要注意，要注意結構位置與距離需以直畫為中心，左下入紙點下，拉下迴鋒勾出往右下點收，寫起來迅如雷。與直畫的相對空間上下左右約當，兩點的角度必須往直畫集中。

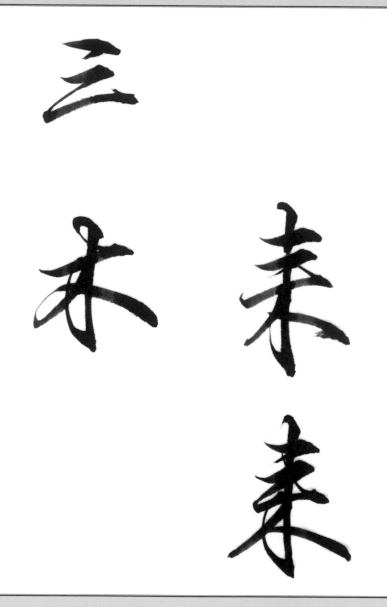

三未来来

來

此字行書字例，以趙孟頫的字為範本。

來的第一筆畫便改寫為一點，接一小橫再一長橫，力道蓄積繞上接直畫起筆，直下勾上去後寫最後兩筆。最後兩撇的書寫節奏快，長度約當，結構位置需以直畫為中心平分空間。

總體而言，行書書寫習慣需時時刻刻留意平行／等距／垂直與中心線平分的要領。

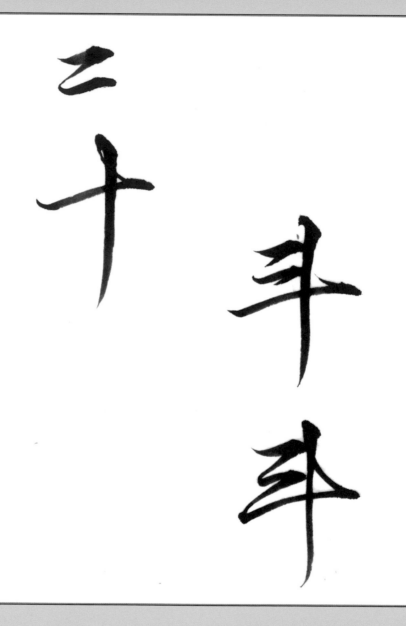

斗

依字的筆畫分析一般爲三橫加直畫，但以力道拆解則爲二，十。

兩小橫接一個十字，直畫爲最後一筆。

ひ

支 波

波

波

在行書中，波形狀與型體上是非常漂亮的字例，筆法也突出。

一般字的筆畫分析爲水＋皮，行書上依據力道分爲兩筆畫：三點水帶皮的第一筆，皮的其他筆畫爲第二筆。

第二筆的要點是：

1 長橫畫往左下轉勾，繞上270度直畫向下運行，要注意的是須以橫畫爲中心左右各半／上下均分爲直畫落筆處。

2 直畫力道不停頓，往右上畫圈向左下撇，筆鋒不離紙面向上，接最後一筆起筆。

3 注意比例／結構與相對位置。

イ　一　可

何　何　何

何

雖然只有兩筆：人＋可，但有許多細節不能遺漏。

第二筆的要點是：

1 人的第一撇收筆，在筆畫中迴鋒到二分之一處，直畫起筆，向下運行與撇畫長度約當收筆。

2 直橫畫接口：橫畫向右運行收筆，在筆畫內迴鋒，虛下筆接實筆，也就是口的第一筆，再實筆迴鋒將口的筆畫完成。

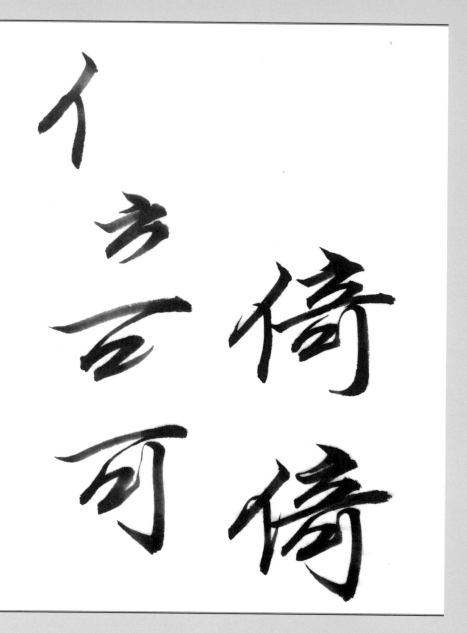

倚

分為三組人字邊，奇的上下部位。

1 人的技巧已在何字解釋過。

2 奇的上半部：一點一橫再加兩點。

3 奇的上、下分組共用一筆長橫畫；既是立的收筆，再帶到口的起筆。

從何到倚，可以發現每一種筆法在行書書寫時，是一個一個的單一元素，如同英文字母，透過不同的筆法組合或是不斷增加新元素產生個別的漢字。

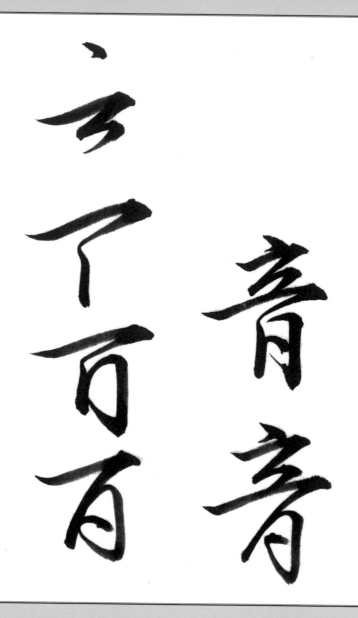

音

上半部爲一點一橫再加兩點。要注意的是長橫畫屬於下半部的力道起點，接日，這個筆法重點運用上極爲廣泛，例如：下方加「心」則爲意。

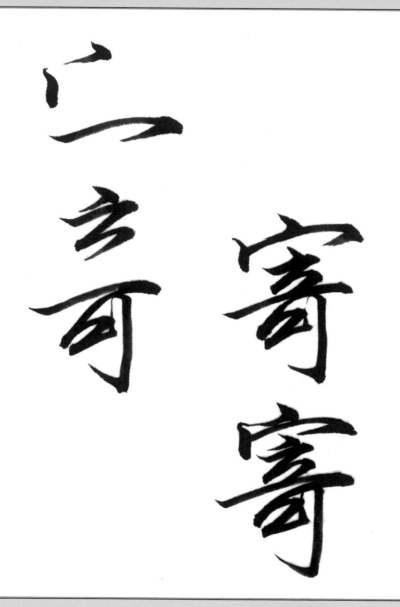

寄

與奇相同的筆法，在最上方加寶蓋頭則為「寄」，這裡只解釋寶蓋頭：

1 一點接一長點。

2 長橫收筆左勾。

透過歸納過的筆法，在練習不同單字時，仍在做相同筆法練習，既不枯燥又能加深筆法的掌握。

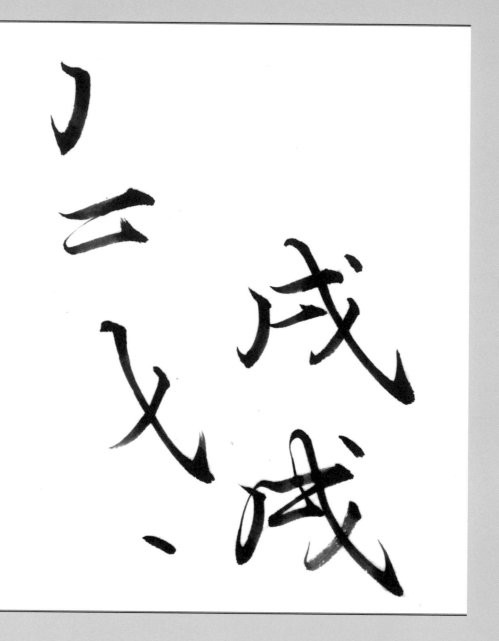

戌

字形相似的有：戌、藏、歲……

1　左豎勾接兩短橫。

2　再接戈。

3　熟練後，將上述兩組筆法結合，第二短橫畫筆鋒不離紙面帶出戈的起筆。

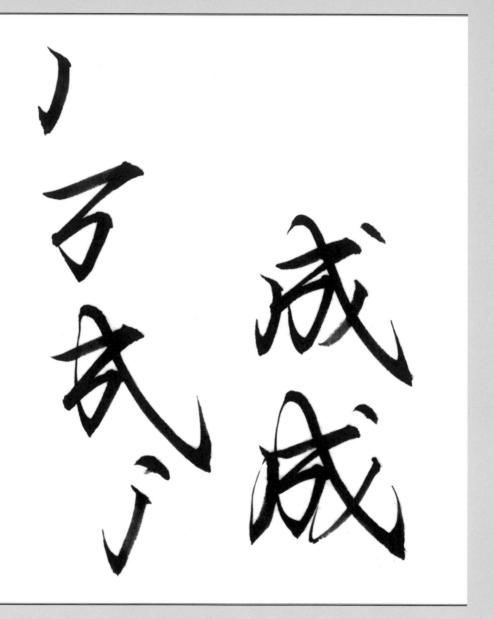

成

左豎勾接橫畫，筆意不斷再接虛下右勾，筆鋒不離紙面，往上帶，再入紙為戈的起筆。

與「戌」不同之處在於：虛筆下右勾之後的筆意完全是連貫的。

則

則

則

從結構理解，一般會拆爲「貝」和「刂」，但從筆意來理解，會拆爲三部分：

「目」的外框：

長直畫，下行，向左上收筆。重新起筆橫畫右行，輕提轉筆 90 度下行長直勾。

三橫畫迴鋒撇帶點：

輕下筆、右行、上收筆左迴鋒，帶至下一筆。第三筆長橫畫迴鋒往左下撇出，筆意不斷撇畫的二分之一處帶出點畫。

短直畫接長直勾：

輕下筆，下行，筆畫內迴鋒，筆尖不離開紙面接第二筆直畫起筆，下行，上勾收筆。

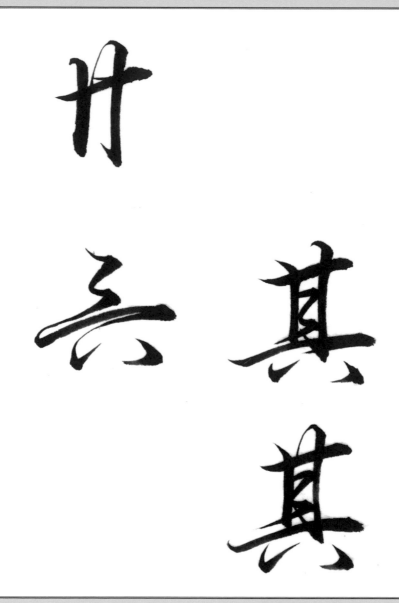

就其他的「其」來講，通常會拆解成一橫、兩直，再兩短橫、一長加兩點，

但在行書上它只能拆成兩個部分：

外框：

橫畫輕下筆，右行，上收筆，左迴鋒帶至左邊直畫，下行，再迴鋒帶出右邊直畫，下行至收筆處輕提上勾，筆意不斷。

兩短一長橫接兩點：

這裡的兩短橫簡化為兩個連接的點畫，輕點下筆，往左下撇，筆尖不離開紙面，輕提筆，再輕點，再向左下撇出，筆意不斷，筆尖在空中翻轉180度帶出橫畫起筆。橫畫收筆，往下帶出第一點，再順勢連接第二點。

其

相

才 相

扌 目 三

相

三連畫的筆法，尤其是兩短橫接一長橫在行書裡處處可見，「相」的分組要拆成一個木和目，這裡的木省略了右點，方便將筆畫帶到右邊「目」的外框，再寫裡面的兩短橫接一長橫。

「木」的寫法：

橫畫輕下筆，右行，上收筆。收筆後筆尖不離開紙面，向左迴轉270度下筆、下行，在直畫結束時往上勾。筆尖不離開紙面，往左下撇出，再回彈往右上帶出。

「目」的外框：

長直畫，下行，畫筆最後收筆時，力道向上回收，帶出橫畫起筆，短橫畫轉筆下行長直勾。

兩短橫接一長橫：

輕下筆、右行、上收筆左迴鋒，帶至下一筆，筆尖不離紙面，至第三筆長橫畫收筆。

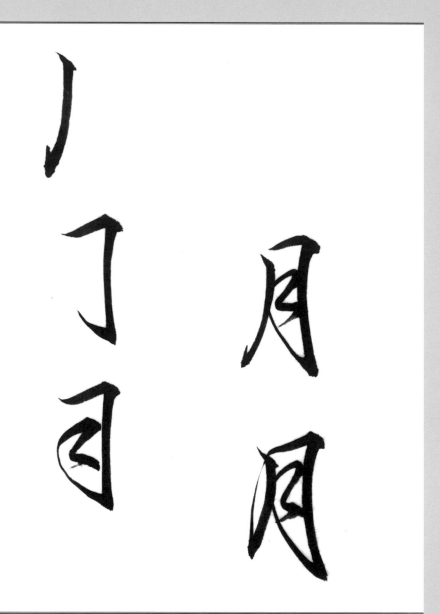

月

兩個小橫畫，通常會連起來寫成兩點或一個短的勾，月亮的「月」就是這樣，會先寫左邊的直畫，再寫右邊的長勾，筆意不斷接著寫裡面的兩點。

左半部帶弧度的長直畫：
輕下筆往左下帶，下行至收筆處輕提上勾，為下一筆做準備。

橫畫轉折長勾接連續的兩點：
橫畫右行，輕提轉筆90度下行，到位後上勾，再往上帶出連續的兩點。

此處的兩點是由兩個短橫畫快速書寫簡化而成。

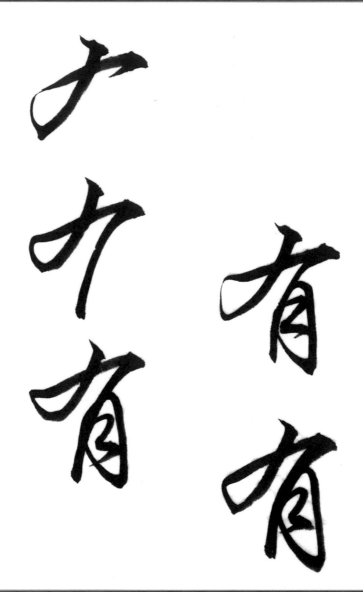

有

「有」的下方是一個月，不是月。在結構上面，筆順比較特殊的地方是：

先寫撇，再接橫畫，橫畫轉折再往下，月的第一筆結束後，筆尖不離開紙面，直接反彈到定點往下繞，類似右繞的寫法。

撇帶橫：

輕下筆，轉筆，往左下撇出，筆意不斷，上接橫畫，行至左右兩端等長，轉折往左下接「月」的第一筆。

接「月」的右半邊：

「月」的第一筆結束後，筆尖不離開紙面，直接反彈到定點，加速下行到定點往上勾，餘勢帶出裡面連續的兩點。

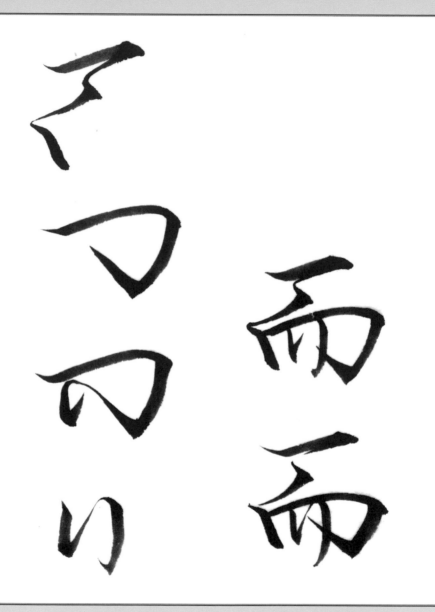

而

「而」字是筆順分組跟結構比較沒有關係的例字。以「而」來講，並不是寫一橫一撇，再一個冂再兩個小直畫。在行書裡面，為了要快速、筆畫漂亮，通常會寫一橫、一點、再往左邊接冂的第一筆直畫，形成一個一，二，三的節奏。

橫帶撇帶直：
輕下筆，右行，左迴鋒，筆尖不離開紙面，接下一筆。向左撇出，筆意不斷，接內縮的直畫。

彎勾加快：
第一組結束後，接冂右肩的彎勾，速度加快將右肩寫出，下行內彎，用力往上勾。

勾帶兩直畫：
順勢接第一筆短直畫，結束後力道向上回收，帶第二筆微彎的直撇起筆，下行，帶出收筆。

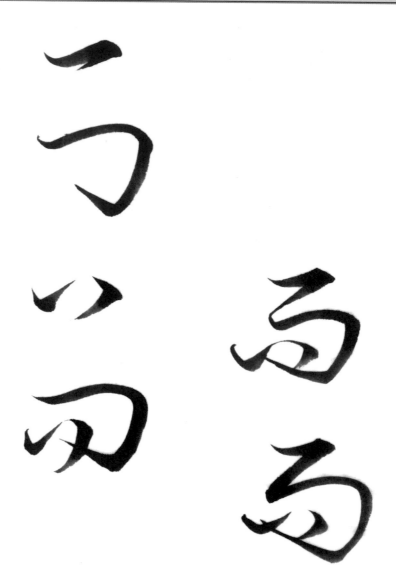

而（草書）

另外一個而字的寫法，就是一點、一勾、兩點就結束了，為什麼我會特別在這裡再寫一遍，因為這個一點一勾在習慣上筆意要連在一起，整個字是一體而成的。

勾帶兩點：

上勾後，筆意不斷，輕下筆往右上輕提，連接左點下筆，再輕提帶出右點。

橫帶彎勾：

輕下筆，右行，下接右彎勾，加速將右肩寫出，向左下微彎運筆，再用力往上勾。

一
弓
司
口

苟
苟
苟

苟

在結構上通常會先寫草字頭，但在行書裡，中間彎勾的力道比較長，需要橫畫結束後的兩點作為助跑，從右邊的點開始寫一直勾下來，這個筆畫才寫得出來。如果先寫草字頭再寫中間的彎勾，這個連續的力道會斷掉。

「口」的寫法在行書裡面通常會簡化兩點，到最後變成一點，「苟」是兩點的寫法。

橫畫：

輕下筆，右行，上收筆。

兩點逆鋒彎勾：

輕下筆，往內收筆，輕提接第二筆撇起筆，向左撇出，逆鋒接第三筆彎勾，速度加快將右肩寫出，下行後用力往上勾。

勾帶兩點：

上勾後，筆尖不離開紙面接左點下筆，輕提帶出右點。

ノ　一　弓　弓　烏　烏

烏

如果了解行書的筆法分組，就會發現「烏」的寫法和「過」的寫法非常像：力道運行的方式。從中間開始是兩小橫接一個長彎勾，再接由四個點簡化而成橫畫。

撇接橫勾：

輕下筆，運筆往左下角切筆尖在筆畫裡面迴鋒，接橫畫，右行，收筆往下帶出勾。

直畫：

輕下筆，下行，上收筆。

兩橫畫接彎勾，接橫畫：

輕下筆，右行，左迴鋒，下接第二筆橫畫。

再輕下筆，右行，左迴鋒，接第三筆彎勾，加快速度將右肩寫出，下行內彎，用力往上勾，筆尖不離開紙面向下繞行，虛下筆帶出橫畫。

馮

「馮」的右半邊「馬」是一個非常典型的行書的筆法：三短橫接右彎勾，比較特殊的是右彎勾結束後才接直畫，再映帶出去接下面簡化成一橫的

四個點。

行書和草書的寫法在「馮」裡面，說明了行書和草書寫法的一大原則是：

走最近的路線，不要走回頭路。為了寫快，行書的筆順就會改變原本標準楷書的寫法。

兩點接直畫：

輕下筆，下壓，筆尖輕提，撇出，筆意不斷接第二點上勾。上勾後瞬間到直畫下筆處，下行，上收筆。

三橫畫接右彎勾：

輕下筆、右行，筆尖輕提往右下轉，接第二筆橫畫，收筆左迴鋒再接第三筆橫畫，收筆左迴鋒後往左下，加快速度寫出右肩，力道蓄積往上勾。

彎勾上接直畫向外帶出橫畫：

彎勾結束後，筆尖不離開紙面，往上繞到第一筆橫畫的中央下筆，下行再往左外踢出去，筆尖順勢迴轉180度接橫畫右行。

立 口 匃

竭

在分組上、分類字上面，很難想像「竭」、「馬」、「烏」、「過」是同一組的，但從字的結構上來看，這些字其實是同一組的東西，因為從

行書筆畫的概念來看，它們完全是同一組寫法：橫畫帶彎勾。

在結構上面會寫一個日，可是通常碰到「日」、「月」、「目」的寫法，在筆順、筆意寫法上通常是先寫外面，然後裡面的東西跟下面的筆畫結合，就變類似而的寫法。

「立」：

輕下筆，往左下撇，筆尖往左下迴轉180度，接橫畫右行，橫畫收筆、左迴鋒，筆尖往左下行。筆尖轉向，在筆畫裡迴鋒再右行，往左下帶，回彈向右上撇出。

「日」的外框：

輕下筆，直畫下行，上收筆往上帶至橫畫，力道蓄積筆尖轉90度下行，上收筆。

橫畫接橫畫接彎勾：

輕下筆、右行，筆尖輕提往右下轉，接第二筆橫畫，收筆左迴鋒往左下運筆，迴鋒加快速度寫出右肩，上勾順勢接裡面把「人」簡化的「點」。

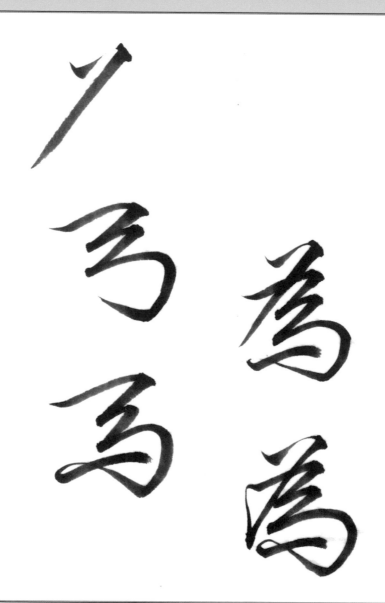

為

「為」的筆法跟竭、過完全一樣，就是一橫接一橫接一勾上來再一個橫畫，所以它在筆畫的分組一定要這樣分：一點接一撇，之後就開始飆，一筆、一筆、一筆，三筆連貫的橫畫最後勾回來，非常非常流暢的寫回來。

點帶撇：

輕下筆，下壓，筆尖往右上輕提，帶到撇畫起筆，往左下撇出。

兩橫畫接彎勾，接橫畫：

輕下筆，右行，左迴鋒，下接第二筆橫畫。再輕下筆，右行，左迴鋒，接第三筆彎勾，加快速度將右肩寫出，下行內彎，用力往上勾，筆尖不離開紙面向下繞行，虛下筆帶出橫畫。

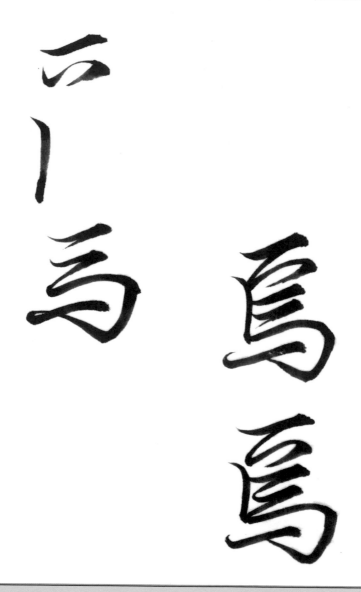

焉

「焉」的結構跟為也是一樣的，一橫、兩點、一直，然後兩橫一勾一橫。

這一組的字只要熟悉一個筆法，只要熟悉一個字把筆法寫好，其他字就會寫好。怕的是用另外的方法寫，用自己原來的習慣寫，那當然就會寫不好。

橫帶點：

輕下筆，右行、上收筆，左迴鋒，接第一點起筆，下壓，筆尖往右上輕提，輕巧帶到第二點。輕下筆，下壓，筆尖輕提，往左下轉，撇出。

兩橫畫接彎勾，接橫畫：

輕下筆，右行，左迴鋒，下接第二筆橫畫。再輕下筆，右行，左迴鋒，接第三筆彎勾，加快速度將右肩寫出，下行內彎，用力往上勾，筆尖不離開紙面向下繞行，虛下筆帶出橫畫。

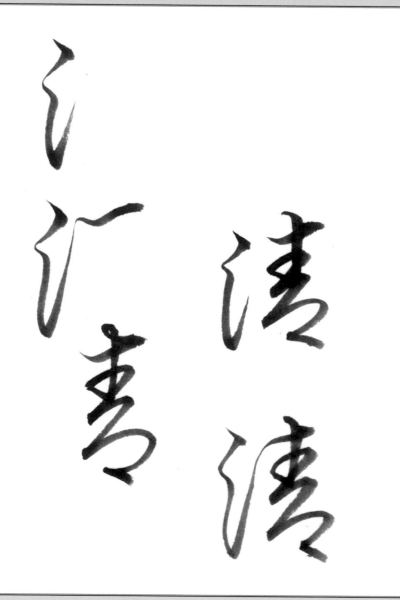

清

「清」在結構上通常會分成水字邊和青,而在行書上,水字邊和青會連在一起,所以水的最後一筆要映帶到青的第一筆,筆畫結束之後用橫畫接直畫接橫畫的筆法,把青寫出來,最後面的勾:一個半圓形再加一點,代表了下面的月。只要是日、月、目都是相同寫法,因為在草書就是寫外面的形狀而已。

三點水帶第一筆橫畫:

右下輕下筆、壓筆,迴鋒後往左下帶出第二點起筆,往下行,結束時帶出第三筆起筆,順勢下壓,往右上勾過去,映帶至青的第一橫畫。

青(橫畫—直畫—橫畫帶勾):

輕下筆、右行,右上收筆。收筆後筆尖不離開紙面,向左迴轉270度下筆,下行至與橫畫等長的位置,上勾帶出,筆尖不離開紙面向上打一個360度的圈,接下一筆橫畫,右行,左迴鋒,接一個半圓形,結束時迴鋒向右下點。

得

「得」的寫法一般是雙人邊，但這裡是水字邊，筆法當然不一樣，可是右邊一樣。右邊日的第一點會單獨寫，然後橫畫帶轉折，再連續寫兩筆

氵丶彐寸

得 浔 浔

橫畫、再接長橫畫、直畫再接點。熟悉的筆法又出現了，就是兩個短橫畫再接一個長橫畫的筆法。

三點水：

右下輕下筆、壓筆，迴鋒後往左下帶出第二點起筆，往下行，結束時帶出第三筆起筆，順勢下壓，往右上勾過去。

內縮的直畫：

輕下筆，往右下內縮，上收筆。

兩橫畫接長橫畫：

輕下筆、右行、上收筆左迴鋒，帶至下一筆。右行，上收筆左迴鋒，帶至下一筆，第三筆長橫畫迴鋒後帶至下一組橫畫起筆。

橫畫接直畫接點：

接上一筆右行，右上收筆，收筆後筆尖不離開紙面，向左迴轉270度下筆、下行到直畫結束時上勾，上勾後，筆尖不離開紙面接點畫。

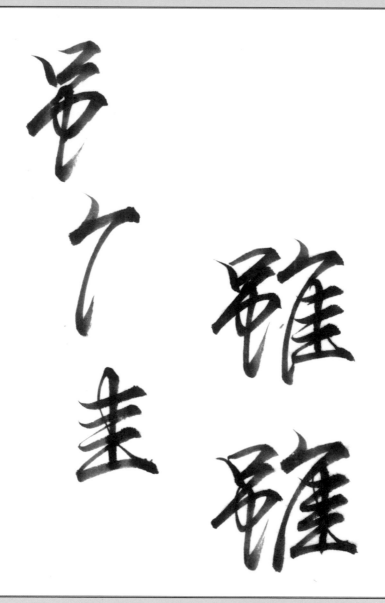

雖

「雖」在結構上跟「得」沒什麼關係，然而就筆法上有很大的關聯性。

以左邊來說，上面的「口」類似「得」右邊寫法，中間的口，因為只寫外面，所以直接繞過來，繞到中間之後往上挑，再寫中間的直畫接著往上勾。

右邊上面，先寫一個類似人字的左邊，接一橫，再往下拉。下面則延續先前橫畫接直畫的標準筆法，從一橫畫、兩橫畫、三橫畫，到現在變成四個橫畫，再接直畫。因此橫畫接直畫的筆法是要非常熟悉的。所以右邊為了要寫最短的筆畫，因此把原本繁複的筆法，簡化成三筆，也加快書寫速度。

內縮的直畫：

輕下筆，往右下內縮，上收筆。

兩橫畫接右繞接直畫：

輕下筆、右行、上收筆左迴鋒，帶至下一筆。右行，上收筆左迴鋒，帶至下一筆右繞，繞至中間之後往上挑，接直畫，下行，收筆時往右上勾，順勢接右半邊筆畫。

撇接橫迴鋒往左下拉：

輕下筆，往左下行，微彎，筆尖在筆畫裡迴鋒，接下一筆橫畫，結束時迴鋒翻下去，往左下拉，收筆。

四橫畫接直畫：

輕下筆、右行、上收筆左迴鋒，帶至第二筆橫畫。右行、上收筆左迴鋒，帶至第三筆橫畫。右行、上收筆左迴鋒，帶至第四筆橫畫，收筆後，筆尖向左繞270度，接直畫下行，上收筆。

陵

左半部爲耳朵邊。

右半部的上半簡化爲「主」的寫法，接著與復、夏的連筆書寫運用相似。

牛 物
勹 物
刃

物

物是一個新的筆法，左邊來講，是撇接橫接直，上勾後再向右上撇。右邊的「勿」，特別重要的是在第一筆撇畫結束以後，筆尖不要離開紙面，直接接到橫畫再帶彎勾，不要分開寫成兩畫。後面兩撇筆意相連，第一撇結束之後要立刻接下一筆，而不是寫完一撇，再寫一撇。

撇畫接橫畫接直畫：

輕下筆，下壓，筆尖輕提，往左下轉，撇出，接橫畫，右行，右上收筆，收筆後筆尖不離開紙面，向左迴轉270度下筆、下行到直畫結束時上勾，筆尖不離開紙面，回彈往右上撇出，筆意映帶到下一筆。

「勿」（撇畫接彎勾接兩撇）：

輕下筆，運筆往左下角切，力道平均，自然帶一點弧度，筆尖在筆畫裡面迴鋒（筆尖不離開紙面）接彎勾，速度加快將右肩寫出，下行後往上勾，上勾後，筆尖不離開紙面，接撇畫下筆，撇出後筆意相連，接第二筆撇畫，往左下撇。

陽

陽

陽

以字的結構分組，一定不像筆意的分組。左邊的阝字邊，是一個耳朵接直畫。

右邊的「日」，先寫外面，再寫裡面。在此重要的是，「日」寫完以後，筆意要帶出來，帶到長橫畫後再把整個「勿」帶出來。

重點是不要受到原來結構的影響，而是用筆意相連、一組結構的發力點、哪個是真正的起筆，這種觀念來分組。

像右邊的一短橫接一長橫，是經常碰到的筆法。一短橫接一長橫，力道才會大，然後接撇，筆鋒不要離開紙面，筆鋒在筆畫裡面迴鋒，力道才會大，再彈回來接彎勾，跟物的筆法一樣。

「雨」在趙孟頫筆法裡面是一個公式，所以要背起來，一橫一直寶蓋頭，中間四點簡化成一點帶出去，接兩勾，這就是雨字頭的公式性寫法，所以一定要非常純熟。「相」是先前提過的筆法。

霜

1 輕下筆，右行，左上收。接直畫，輕下筆，下行，收筆時筆尖在筆畫中迴鋒至橫勾起筆處，右行，收筆往左下勾，筆意不斷，上繞到第一筆橫畫中央下筆直畫，下行，上收筆。

2 輕下筆，筆尖往左下帶，上提回彈接右半邊，下行，筆尖提起右轉後，左迴收。

【相】（木—目的外框—兩短橫接一長橫）

木：
橫畫輕下筆，右行，上收筆。收筆後筆尖不離開紙面，向左迴轉270度下筆、下行，在直畫結束時往上勾。筆尖不離開紙面，往左下撇出，再回彈往右上帶出。

目的外框：
長直畫，下行，右收筆。重新起筆，橫畫轉折下行，上勾收筆。

兩短橫接一長橫：
輕下筆、右行、上收筆左迴鋒，帶至下一筆，筆尖不離紙面，至第三筆長橫畫收筆。

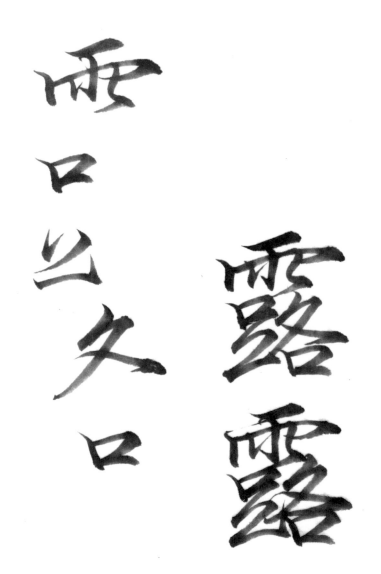

露

雨字頭寫法和霜完全一樣。下面的路，要分成左邊一組、右邊一組。左邊是一個足，所以一個足，簡化成兩點加一橫，這一橫結束以後，要往上帶，因為右邊還有一個各字要寫。所以直接帶到各字的「夂」字邊，然後再接一個口，這是路的行書式寫法，如果是草書的話，就會變成一個右繞筆法。

【雨】

1 輕下筆，右行，左上收。接直畫，輕下筆，下行，收筆時筆尖在筆畫中迴鋒至橫勾起筆處，右行，收筆往左下勾，筆意不斷，上繞到第一筆橫畫中央下筆直畫，下行，上收筆。

2 輕下筆，筆尖往左下帶，上提回彈接右半邊，下行，筆尖提起右轉後，左迴收。

【路】（口—兩點帶一橫—夂—口）

口：

輕下筆，往右下內縮，上收筆。收筆時筆尖在筆畫中迴鋒至橫畫起筆處，右行，上收筆左迴鋒，帶至第二筆橫畫，右行，上收筆。

兩點帶一橫：

輕下筆，下壓，筆尖往右上輕提，輕巧帶到第二點，輕下筆，下壓，筆尖輕提，往左下轉，撇出，筆尖不離開紙面接下一筆橫畫，筆尖轉180度，輕下筆，右行，向上收筆。

夂：

輕下筆，往左下行帶一點弧度，筆尖在筆畫裡面迴鋒，回彈向右邊，接長撇往左下帶，長撇尾端向上輕挑，順勢連接下一筆捺。

口：

輕下筆，往右下內縮，上收筆。收筆時筆尖在筆畫中迴鋒至橫畫起筆處，右行，上收筆左迴鋒，帶至第二筆橫畫，右行，上收筆。

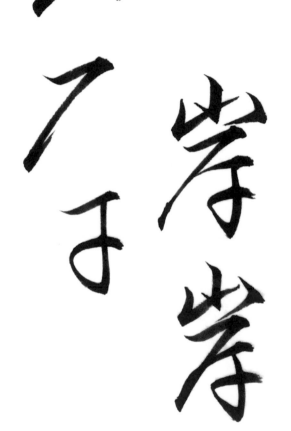

岸

字體型態上與楷書相同，但是書寫分組不同。

「山」連筆書寫，筆完全不離紙面，接寫厂。

「干」的寫法可以完全同楷書，二短橫接一直畫。

也可以一橫一直一橫，形成節奏，衍生出字型變化。

堂

堂的上面類似寶蓋頭寫法，只多了兩點。重點是下面「呈」的寫法，非常類似前面的橫畫接直畫。但是要清楚上兩橫屬於口，下兩橫屬於土，所以在寫的時候很簡單，先寫橫，最後再寫直，如此一來，就會加快寫字速度。如果按照一般結構性寫法，先寫口的直，橫、直、橫，然後再橫、直、橫，會多很多動作，這樣寫會省略許多。

170

短直帶兩點：

輕下筆，下行，直畫結束時往上勾，筆鋒不離開紙面，帶到下一筆「點」起筆位置，輕下筆，下壓，筆尖往右上輕提，帶到第二點，輕下筆，下壓，筆尖輕提，往左下轉，撇出去。

寶蓋頭：

輕下筆，下行，收筆時筆尖在筆畫中迴鋒至橫勾起筆處，右行，力道蓄積收筆往左下勾。

內縮的直畫：

輕下筆，往右下內縮，上收筆

四橫畫接直畫：

輕下筆、右行、上收筆左迴鋒，帶至第二筆橫畫。右行、上收筆左迴鋒，帶至第三筆橫畫。右行、上收筆左迴鋒，帶至第四筆橫畫，收筆後，筆尖向左繞270度，接直畫下行，上收筆。

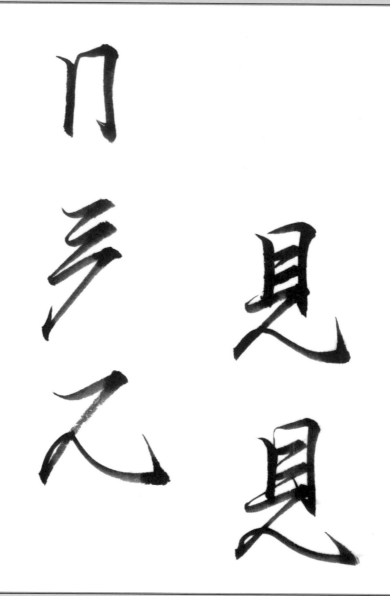

見

見的寫法，因為上面是個「目」，所以要先寫外面的框，再寫裡面的兩個短橫畫接一個長橫畫，到這裡目就寫完了，由於見下面還有一撇一勾，所以筆意不能斷掉，橫畫結束直接撇下來。撇結束以後，要順勢繼續往右帶，把勾帶出來，因此會有一個S形的起伏。

這樣的寫法，除了加快速度以外，還增加見的形狀變化度，也因為如此，改變了力道，進而改變了節奏。

目的外框：

長直畫，下行，左上收筆。重新起筆橫畫轉筆下行，長直勾。

三短橫帶撇帶勾：

輕下筆、右行、上收筆左迴鋒，帶至下一筆橫畫。輕下筆、右行、上收筆左迴鋒，帶至第三筆橫畫，結束時迴鋒往左下撇，撇出後順勢往右帶，帶出一個S形起伏的勾。

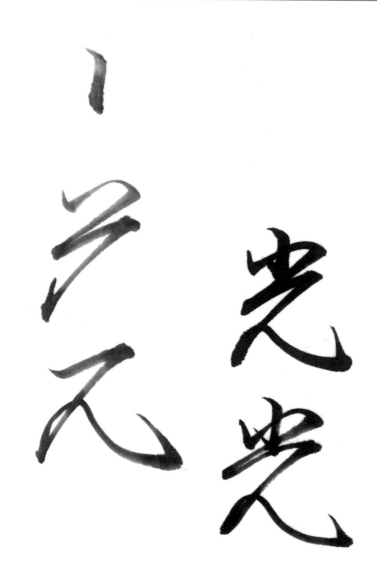

光

同樣的筆法，在光也可以看到，不過就是變成兩點加一長橫，再一撇、一勾出來。

直畫：

輕下筆，下行，上收筆。

兩點接橫畫接撇帶勾：

輕下筆，下壓，筆尖往右上輕提，帶到第二點起筆位置，輕下筆，下壓，筆尖輕提，往左下轉，撇出，筆尖不離開紙面接橫畫，筆尖轉180度，輕下筆，右行，結束時迴鋒往左下撇，再順勢往右帶，帶出一個 S 形起伏的勾。

丿 刁 乞 脫 脫

脫

基本上是月跟兌的組合，月前面出現過，通常寫一直再一個右肩的結構。

右邊的兌，完全是光的筆法，兩點、中間一個口，口以一橫畫代替，然後一撇，然後一個S勾，就變成脫。所以可以寫得很快，而且辨認度還是很高，不會認不出來是什麼字。

左半部帶弧度的長直畫：

輕下筆往左下帶，下行至收筆處力道向上回收，為下一筆做準備。橫畫轉折長勾接連續的兩點——橫畫右行，輕提轉筆90度下行，到位後上勾，再往上帶出連續的兩點。

兩點接橫畫接撇帶勾：

輕下筆，下壓，筆尖往右上輕提，帶到第二點起筆位置，輕下筆，下壓，筆尖輕提，往左下轉，撇出，筆尖不離開紙面接橫畫，筆尖轉180度，輕下筆，右行，結束時迴鋒往左下撇，再順勢往右帶，帶出一個S形起伏的勾。

從

「從」分成左、右兩部分。左邊的雙人邊變成水部，右邊簡化成一個草字頭加一個之。重要的是，草字頭從第一點開始，力道必須要連貫到底，因此轉折處要在筆畫裡迴鋒，尤其最後一筆，類似逆鋒寫法，力道是從

上一筆帶進來，筆尖到起筆位置後，沿原來筆畫方向，也就是逆方向先左而右轉鋒回來。行書和楷書不同的地方在於：行書很多筆畫，前一筆和後一筆有互相關係，如果把前一筆和後一筆分開來寫，有時候會很難寫，像從的右邊，如果每個筆畫都分開來寫，會發現力道不太容易控制，不但筆畫轉折不好寫，而且筆畫的位置也不容易掌握。相反的，如果熟悉了力道轉折以後，就會發現連起來寫是比較好寫的。

三點水：

右下輕下筆、壓筆，迴鋒後往左下帶出第二點起筆，往下行，結束時帶出第三筆起筆，順勢下壓，往右上勾過去。

兩點接橫畫：

輕下筆，往內收筆，輕提接第二筆撇起筆，向左撇出，接第三筆橫畫。

兩點接捺：

上一筆橫畫收筆後，左迴鋒，筆尖往左下行。筆尖轉向，在筆畫裡迴鋒再右行，往左下帶，筆尖到下一筆起筆位置後逆鋒往右下行，帶出捺。

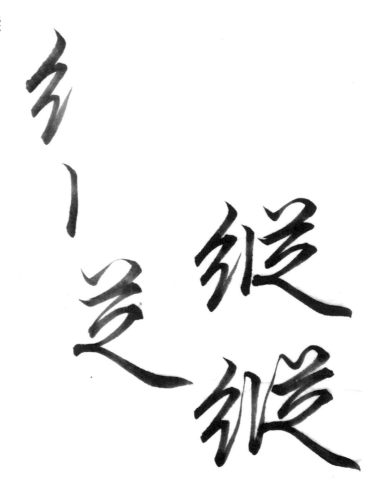

縱

「縱」和「從」一樣，糸字邊變成右繞筆法，再增加中間一個直畫。筆畫可以簡單分成三組，但實際上這三組是要連在一起寫的，所以在寫到

很熟悉的情況下，這個字應該是一筆而成，因此在毛筆的調理（沾墨、順筆毛）和下筆速度等等，都要能夠做到一次把這個字寫出來。

糸字邊：

輕下筆，往左下行帶一點弧度，筆尖在筆畫裡面迴鋒，回彈至筆畫中間，接第二個「撇」起筆，並於起筆處壓筆，加大力量。再往左下運筆，筆尖在第二個撇畫裡面迴鋒，回彈至第三個「撇」起筆，再往左下運筆，筆尖在第三個撇畫裡面迴鋒，回彈出來接右邊筆畫。

直畫：

輕下筆，下行，上收筆。

兩點接橫畫接兩點接捺：

輕下筆，往內收筆，輕提接第二筆撇起筆，向左撇出，接第三筆橫畫，收筆，左迴鋒，筆尖往左下行。筆尖轉向，在筆畫裡迴鋒再右行，往左下帶，筆尖到下一筆起筆位置後逆鋒往右下行，帶出捺。

安

「安」是行書標準的簡化寫法，省略寶蓋頭的第一點跟第二點，利用女字寫法的第一畫，寫長一點就取代了寶蓋頭的第一點。

「安」的寶蓋頭，由於快速書寫的關係，所以通常會簡化成一個往下覆蓋的曲線條。要特別注意的是：右肩勾必須把筆鋒帶到女字的起筆位置，而不是斷掉再寫。這一筆寫完以後，在筆畫內回鋒長點向上收筆，再接女第二筆從左到右，帶有弧度繞回來。

再來，由於第一點會省略，女字第一筆上半部部分代替這一筆，因此長度會比女字第一筆下半部長三分之一至三分之一，由於人不是機器，這樣是約略的比例，不可能那麼準。同時，中間女的位置要留得比較寬鬆一點，才能比較容易處理筆畫長度。

這個字非常不容易寫得漂亮。有二個重點，第一，女第一筆跟寶蓋頭的交接點，以及女下面的交接點，是必須保持在整個字的中心線上面，也

就是不管怎麼寫，這兩點所接出來的直線，要平分整個字。第二，所有的橫畫，雖然不是標準橫畫，但所有筆畫和筆畫之間的空間，是一樣的，所以這個就非常困難了。在快速書寫時，必須保持好習慣，讓橫的筆畫距離都要能夠剛好等距。

橫畫帶女字第一筆：

輕下筆，右行，帶一點弧度，橫畫結束時往左勾，帶至女字第一筆上半部，往左下行，到位後迴鋒轉折往右下行，結束時反彈筆尖，帶至女第二筆起筆。

女字第二筆：

接上一筆，帶出從右上到左下的彎勾，到最左端時筆尖翻出去接橫畫，右行，帶一點弧度，收筆。

184

夏

百的外型書寫完成，接續的筆畫在二段橫畫後一筆書寫完成，總共分為兩個結構。

無

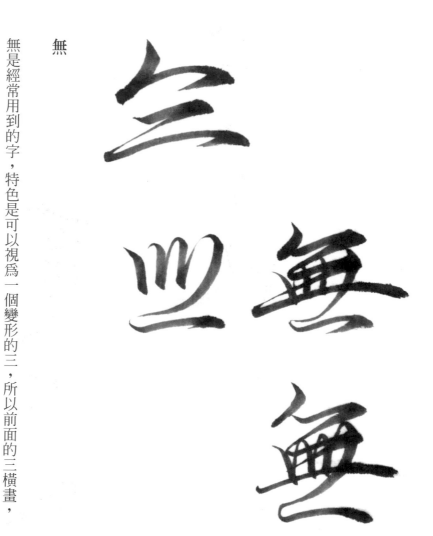

無是經常用到的字，特色是可以視爲一個變形的三，所以前面的三橫畫，筆法幾乎跟「三」一樣，只不過無的第一筆跟第二筆快速連起來，變成

一筆寫完。

第二個重點是中間的四個豎畫，前一筆寫完必須帶到下一筆的起筆，筆尖因此會上下起伏。在最後一筆，要帶到下面的原來四點。在行書四點火經常簡化成橫畫，重點是橫畫空間和直畫空間都要保持間距相同，才會好看。

撇畫接三橫畫：

輕下筆，左短撇，筆尖在筆畫裡迴鋒至二分之一處，接第一筆橫畫，右行，上收筆左迴鋒，帶至第二筆橫畫。右行，上收筆左迴鋒，帶至第三筆長橫畫，收筆後帶至下一筆豎畫。

四豎畫接橫畫：

輕下筆，下行，右收筆迴鋒，帶至第二筆直畫起筆，下行，右收筆迴鋒，帶至第三筆直畫起筆，右收筆迴鋒，筆尖不離開紙面，帶至第四筆直畫起筆，往左下行，結束後筆尖順勢迴轉180度接橫畫。

於分成左右兩部分，左邊是一個標準的橫畫接直畫接撇畫，撇畫勾上去以後，要很準確的連結到右邊第一筆開始的位置，就像無的開頭，一樣

於

把兩筆變成一個類似寶蓋頭的寫法。

最重要的是最後兩點，要特別注意每一點在點下去的時候，起筆要接上一筆的結束，點完後要接下一點的起筆，所以這兩點會有一個起筆、結束、起筆、結束的節奏，而不是連戳兩點。

橫畫接直畫接撇畫：

輕下筆、右行，右上收筆後筆尖不離開紙面，向左迴轉270度下筆。下行，在直畫結束時往上勾，筆鋒不離開紙面，將筆畫帶到下一筆「撇」起筆位置下筆，接著往左下撇出至直畫三分之二處，再回彈往右上帶出，接右邊筆畫。

撇接橫畫接兩點：

輕下筆，左短撇，筆尖在筆畫裡迴鋒接橫畫，右行，帶一點弧度，橫畫結束時往下勾，帶出第一點起筆，用力右點，迴鋒後左轉，結束時往右下帶出第二點起筆，迴鋒，左收筆。

歌

歌和接下來的顧、影、答，都有的共同特色是「直畫三點連筆」。凡是欠、影的三撇、頁，這些在楷書完全不同的三個字，在行書完全一樣，要寫成連筆的直三點，也是很重要的筆法。

直三點在結構上有個特色，並不是三點平分，而是第一點與第二點比較靠近，第三點稍遠一點，在數學上有個比例，1：2或1：3，才會好看。由於寫這三點的時候速度很快，要透過規律的練習，才能掌握第二點到第三點的距離是第一點到第二點的兩倍。

而在歌的左邊，通常為了快速，會把橫畫和「口」連起來寫，所以筆畫就是一橫、一勾、繞一圈下來，上面的寫完以後，第二個也是一橫、一勾，一個口，但是由於下面像「可」，所以最後一筆要寫長，才會像「可」。因此，「歌」其實分成三筆就寫完了。

哥：

輕下筆、右行，筆尖輕提往左下勾，繞一圈，收筆後接下一筆長橫畫，右行，筆尖輕提往左下勾，繞一圈，結束時上勾。

直畫三點連筆：

右下點，迴鋒，筆尖往左下轉，結束時往右下帶出第二點起筆，迴鋒，左轉，結束時往右下帶出第三點起筆，迴鋒後往左收筆。

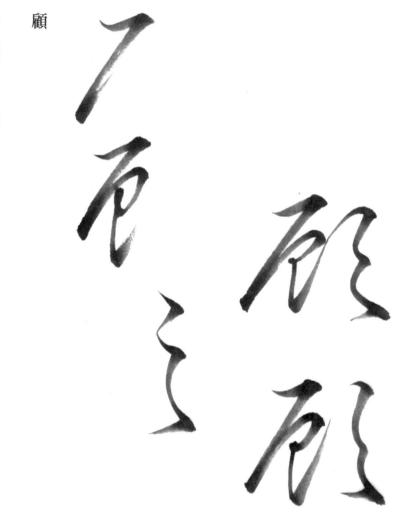

顧

書法裡面有一些字，到草書以後，由於太過簡略，所以並不能說明到底是怎麼來的，「顧」就是一個例子。左邊戶的開頭寫法可以理解，簡化

成一橫、一撇，接著一個「隹」字。由於省略的關係，所以撇畫之後只有勾上來，寫出隹的頭，接著寫中間的直畫再往右上勾過去，其他橫畫都省略了。即使知道省略的內容，但是為什麼省略並沒有任何原因，所以很難記得住，因此這個字是要用背的。

接著右邊的頁，是很典型的省略方式，第一筆寫完之後，中間的目用一點代替，下面兩點再很快速的用一點代替，可見其實是有道理的。先前提過日、目、口到最後都變成一點，在此處就是應用，所以跟欠、影三點寫法相同。

橫畫接撇畫接右繞接直畫：

輕下筆，右行，結束時迴鋒往左下撇出，運筆，結束時迴鋒右繞，繞至中間時往上迴鋒，接直畫，下行，收筆時往右上勾，順勢接右半邊筆畫。

直畫三點連筆：

右下輕下筆、壓筆，迴鋒，往左下轉，結束時往右下帶出第二點起筆，迴鋒，左轉，結束時往右下帶出第三點起筆，迴鋒後往左收筆。

影

「影」上面的「日」改成「マ」，變成一個彎勾接一點，接著長橫畫，然後中間的「口」也是一個彎勾，再接小的長豎勾。由於連起來寫，京的左右兩點，省略右邊，所以長豎畫結束後直接勾上去。所以真正在寫

的形狀，就是一個ㄑ接一橫勾回來，再一個ㄑ接一直畫，勾上去。

右邊的三撇，由於要來回兩三次，因此改成連續三點，書寫速度最快，形成連筆的直三點，寫法和欠、頁一樣。

橫畫接彎勾接點：

輕下筆，右行，筆尖輕提往左下勾，結束時迴鋒接點畫。

長橫畫：

輕下筆，右行，上收筆左迴鋒帶至下一筆。

橫畫接彎勾接長豎勾接撇畫：

輕下筆，右行，筆尖輕提往左下勾，結束時繞一圈接直畫，下行，結束時上勾，筆尖往右上翻下筆，輕提收筆，似竹葉筆法。

直畫三點連筆：

右下輕下筆、壓筆，迴鋒，往左下轉，結束時往右下帶出第二點起筆，迴鋒，左轉，結束時往右下帶出第三點起筆，迴鋒後往左收筆。

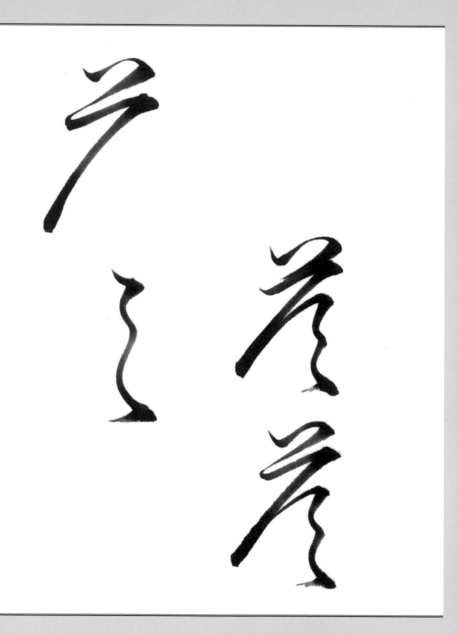

答

答　在楷書原本是竹字頭，在這裡是以艹字頭取代。而且是用兩點一橫的艹字頭代替。先前提過，行、草書總是走最短路徑，所以下方的「合」，為了快速，將人字右邊省略，直接寫中間的一橫一口，再將一橫一口簡略成一點跟兩點，所以寫法又跟前面的頁、欠、影三撇完全一樣。

這些整理比較能夠幫助大家掌握行書的某些規則，不然不但不好寫，連辨識都不容易。

兩點接橫畫往左下拉：

輕下筆，往內收筆，輕提接第二筆撇起筆，向左撇出，接第三筆橫畫，結束時迴鋒翻下去，往左下拉，結束時迴鋒接下一筆。

直畫三點連筆：

右下輕下筆、壓筆，迴鋒，往左下轉，結束時往右下帶出第二點起筆，迴鋒，左轉，結束時往右下帶出第三點起筆，迴鋒後往左收筆。

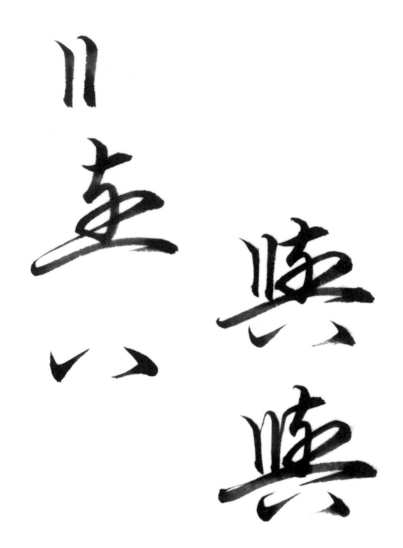

與

「與」在楷書的結構非常複雜（左右兩邊像興的寫法），由於太複雜，所以在行書會簡化，只取外面的樣子，先寫左邊變成兩豎畫，再接中間短橫畫，上接直畫，下接右彎勾，筆尖到底部位置再反彈回去，接右邊的勾，這個勾代替原本右邊結構。

寫的時候，要特別留意力道轉折。通常寫完上半部結構之後，長橫畫會重新寫，但是在行書這樣寫氣會斷掉，也不好看，所以力道一定要從右邊的勾開始，一路接到長橫畫。由於這一筆運筆距離比較長，所以要使用比較多力量，因此可以把上面的右勾，勾下來的速度當作是下一筆的助跑，右勾結束直接接長橫畫，落筆，然後向右運筆。實際書寫時，會比單獨寫這長橫畫還要容易寫，如此筆意才會連貫，再寫最後兩點。

這兩點也要特別留意，要有起筆點跟出鋒點，第一筆結束以後來要出鋒，以便接下一筆起筆。這是為了要讓結構對稱，如果第一點出鋒，下一點直接收，就會不好看。

兩直畫：

直畫，下行，右收筆，迴鋒帶出右邊直畫，下行，收筆。

橫畫接豎畫接右彎勾接右繞接長橫畫：

輕下筆、右行，右上收筆，收筆後筆尖不離開紙面，往左迴轉 270 度，直畫往下運行，迴鋒接右彎勾，筆尖到底部位置再反彈回去，打一個 270 度的圈，結束後往左下勾出，接下一筆長橫畫，右行，收筆後往下帶出第一點。

兩點：

上一筆橫畫帶出第一點後，再順勢連接第二點。

興

「興」分成三組。要留意最後一組，兩短橫的書寫力道要延續帶到長橫畫，使其產生「映帶」，如此便能寫得漂亮。

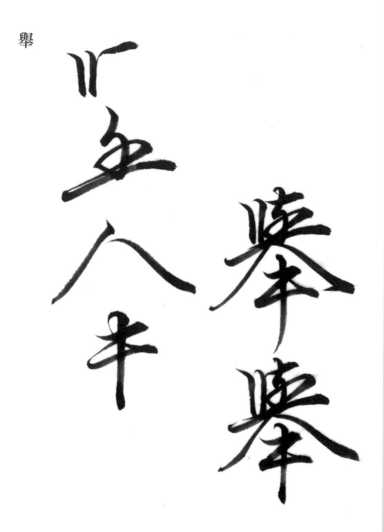

舉

「舉」本來是一個很複雜的字，經過像「與」的簡化，就變成很簡單，只有四個結構。前兩個結構和與的上半部一樣。第三個結構，重點是有一個類似人的雙撇，一撇，一捺，要特別留意必須寫得非常順暢。第四

個結構兩橫一直。所以在分組上，只分成四個小結構，可是在寫的時候，要變成一個字，而不是硬性的分四組。

兩直畫：

直畫，下行，右收筆，迴鋒帶出右邊直畫，下行，收筆。

橫畫接豎畫接右彎勾接右繞接長橫畫：

輕下筆、右行，右上收筆，收筆後筆尖不離開紙面，往左迴轉270度，直畫往下運行，迴鋒接右彎勾，筆尖到底部位置再反彈回去，打一個270度的圈，結束後往左下勾出，接下一筆長橫畫，右行，收筆後往下帶出第一點。

撇畫接捺：

輕下筆，往左下撇出，尾端向上輕挑，順勢接下一筆捺。

兩橫畫接直畫：

輕下筆、右行、上收筆左迴鋒，帶至下一筆。右行，右上收筆，收筆後筆尖不離開紙面，向左迴轉270度下筆，接直畫下行，上收筆。

辟 尸 罡 亠 平

辟 辟

壁

「壁」最重要的重點，是要掌握橫畫空間等距，不管是怎麼樣的結構，所有的橫畫與橫畫的空間，彼此的距離是要一樣的。以寫字的分組來講，左邊分成尸口土。右邊的辛，先前提過，不會寫成一個立，而是一點、一橫、兩點的結構，下面的橫畫，通常跟更往下的筆畫連在一起，所以辛就會分成兩個結構、兩個大節奏書寫。

兩橫畫接撇畫：

輕下筆、右行、上收筆左迴鋒，帶至下一筆。右行，收筆。撇畫重新起筆，撇出後尾端向上輕挑，順勢接下一筆。

口接土（內縮直畫接四橫畫接直畫）：

1 內縮的直畫：輕下筆，往右下內縮，上收筆。

2 四橫畫接直畫：輕下筆、右行、上收筆左迴鋒，帶至第三筆橫畫。右行、上收筆左迴鋒，帶至第三筆橫畫。右行、上收筆左迴鋒，帶至第二筆橫畫。右行、上收筆左迴鋒，帶至第四筆橫畫，收筆後，筆尖向左繞270度，接直畫下行，上收筆。

點接橫畫接兩點：

輕下筆，往左下撇，筆尖往左下迴轉180度，接橫畫右行，橫畫收筆、左迴鋒，筆尖往左下行。筆尖轉向，在筆畫裡迴鋒再右行，往左下帶。

三橫畫接直畫：

輕下筆、右行、上收筆左迴鋒，帶至下一筆。右行，上收筆左迴鋒，帶至下一筆。右行，右上收筆，收筆後筆尖不離開紙面，向左迴轉270度下筆，接直畫下行，上收筆。

故

古 文 故 故

「故」右邊的攵部，也是一個應用非常廣泛的筆法，基本上就是虛下筆，右繞半圈後，再往上右繞半圈。

可是在寫的時候，最好不要只記得繞，因為這還是一撇一橫再一撇一捺

的結構，只是因為快速書寫，所以把這四筆變成一筆寫，一撇是一個虛下筆，再利用迴鋒，反彈到第二個撇的位置，在這過程中把橫畫寫完。右撇下來以後，再繞上去把捺寫完。另外為了快速，通常會省略捺的右折寫法，而是直接右勾一下。

所以故在結構上面，分成左右兩部分。左邊的古，就是橫接直，然後下面的口，可以很仔細的把口寫出來，或是也可以乾脆用兩點來代替。最重要的是當口寫完之後，要把筆意帶到右邊的又部。

橫畫接直畫接點：

輕下筆、右行，右上收筆，收筆後筆尖不離開紙面，向左迴轉270度下筆，往左下行，到底部位置後迴鋒，回彈帶至點畫起筆，順勢下壓，往右上勾過去。

又畫：

虛下筆，運筆往左下角切，筆尖在筆畫裡迴鋒，回彈向右提筆繞半圈，再從左至右繞半圈，收筆。

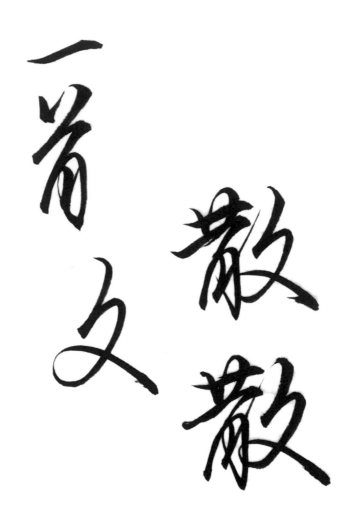

散

「散」在楷書會先寫一個「昔的上半部」再寫月。在行書，是先寫一橫，再兩點接一橫接月。因為行書快速運筆的關係，中間兩點一橫接月的節

奏是連在一起的。如果把「昔的上半部」和「月」分開寫，會連不太起來。

因爲快速書寫的關係，「月」裡面的兩點是直接繞上去，用小直畫代替

兩點，再往上帶（不是勾），接到右邊的夂部。

橫畫：

輕下筆，右行，上收筆。

兩點接橫畫接月：

輕下筆，往內收筆，輕提接第二筆撇起筆，向左撇出，逆鋒接橫畫，右

行，結束時迴鋒翻下去，往左下拉，結束後，筆尖不離開紙面，直接反

彈到定點，加速下行到定點往上勾，餘勢帶出短直畫，下行，結束時往

上帶至右邊筆畫。

夂畫：

虛下筆，運筆往左下角切，筆尖在筆畫裡迴鋒，回彈向右提筆繞半圈，

再從左至右繞半圈，收筆。

千

夕

多

移

移

移

接下來講的是一些變化的右繞筆法，是一個左、右、左、右、左、右的寫法，就是右邊往左邊寫的時候都是實筆，左邊往右邊寫都是虛筆。這個左右左右左右的寫法，基本上是一個像「多」字結構，寫的時候不必刻意寫出兩個夕（一撇一橫一撇），而是一撇帶回來再一撇再到下一筆，再一撇再到下一筆，再一撇，就出現了夕的結構，所以中間橫畫不用刻意寫出來，因此在書寫速度就會快很多。

右邊是禾，所以移自然而然分成兩組，由於一開始可能較不熟悉，所以分成三組，上面一個夕下面一個夕分開，但其實應該是兩組就結束。

【禾】

輕下筆，下壓，筆尖輕提，往左下轉90度，往外撇，筆意不斷連接下筆橫畫，露鋒起筆，右行，上收筆，筆尖不離開紙面，向左迴轉270度下筆、下行，在直畫結束時往上勾。筆尖不離開紙面，往左下撇出，再回彈往右上帶出。

【多】

虛下筆，運筆往左下角切，筆尖在筆畫裡迴鋒，回彈向右提筆繞半圈，順勢從左向右行，結束時迴鋒向左下撇出，筆尖在筆畫裡迴鋒，回彈向右提筆繞半圈，結束時往上收筆，餘勢接點畫。

稀

左半部：禾，一筆完成。

右半部：若用「X＋布」分組，容易寫成重複兩個X，並不好看。字型變異成夂＋巾，要記。

丁丂丂丂丂

吾

「吾」右繞寫法的運用與變型：左實筆、右虛筆，左右運行，實虛交替形成節奏。

「吾」結構與寫法上，要特別留意：在楷書是五加上一口。但在行書時，則拆解爲Ｔ一組，以及其他筆畫一組，Ｔ勾上一筆書寫而成，口只寫外框。

大秀色色 艶艶

匏

「匏」右繞運用，往下繞：

左半部：大＋二橫＋一個大彎勾。

右半部：虛下筆，如同寫「夕」＋橫彎勾取代巴的上半部。左右兩個結構要取得平衡，又需兼顧字形上較長，所以包的下半部需佔兩個橫畫的比例。平常在書寫時，就應建立此結構上的習慣。

字的結構上要注意，所有橫畫空間都相同。

土
フ
っ
干

辞
辞
辞

聲

因為快速書寫，此字的結構已過度「減化」，筆法與字型需特別背下。

左半部：士＋一橫一撇，一橫一撇的寫法同前面解說過的「顧」的寫法。

右半部：左右點、二橫接一直畫。

「聲」在行書書寫時，在作品佈局時，這一長直畫可以被拉長運用。長度以整個字的兩倍長最合適，也符合比例原則的。

絲尖安
綾綾

縷

「縷」未過度簡化。

左半部：糸的右繞寫法，請參照前面解說。

右半部「婁」：要先瞭解上半部爲米，因爲快速書寫米的下半也去除了，直接接女。實、晏也有相同的運用。

除了上述特點，這個字橫畫起筆下筆需注意。橫畫空間分割等距，字體形態才會漂亮。

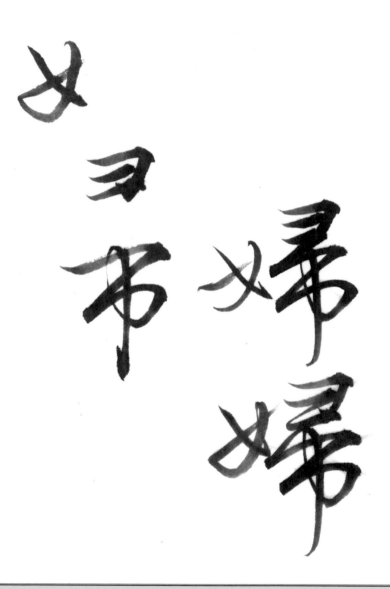

婦

「婦」行書結構上分為三組：

重點為第二與第三組筆畫連貫，不能中斷。

右半部有兩個似寶蓋頭的寫法，運用橫畫連筆的方式書寫來連接，所以筆意不能斷掉。若是中斷，重新起筆，那麼就無法呈現寶蓋頭，而是真的成為獨立橫畫，無法成字，是錯誤的寫法。

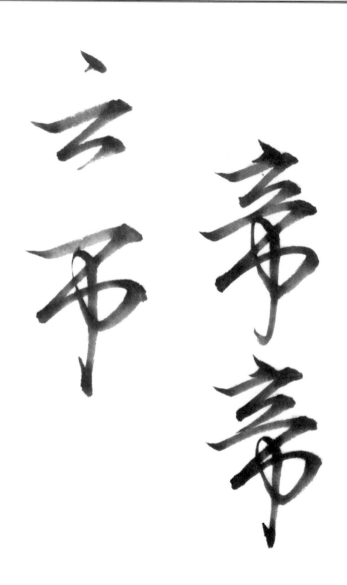

帝

「帝」的分組方式要靠記憶。

立＋巾，但是「立」的最後一長橫畫屬於巾的結構為第一筆。此一長橫是取代寶蓋頭，相似婦的右半部，但要注意的是，巾的寫法不是水平橫畫而是彎曲的橫畫。

婦、睎、稀都有巾的運用。

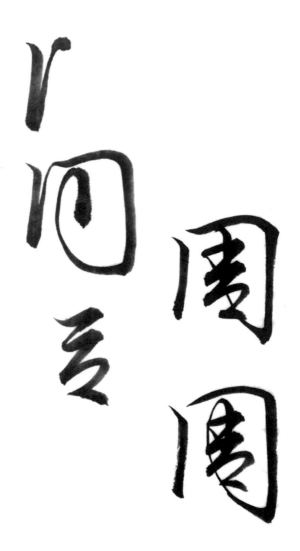

這是大口書寫方式的範例，類似的運用：周、困、國。

關鍵筆法是「右肩大勾」，最後一筆拉長接「吉」的直畫，然後二短橫街

一小口。因為要快速書寫的需求，筆法改變書寫的筆順，需要特意改變。

周

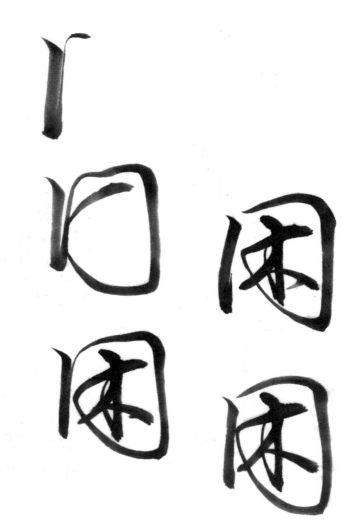

困

「右肩大勾」最後一筆拉長接「木」的橫畫，然後直畫接左右撇，完成木。

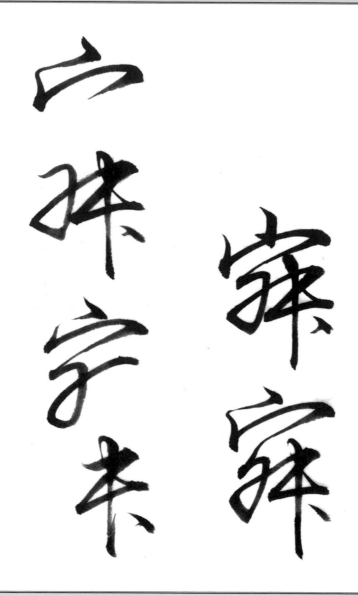

六株字末 痳痳

寂

下半部「叔」，由於草書的寫法演變成舜的下半部「舛」，「舞」的下半部亦是，需要特別記下。

夕使用右繞筆法只寫出外框線條，接二橫一直畫，最後一點，可點可不點，為裝飾點。

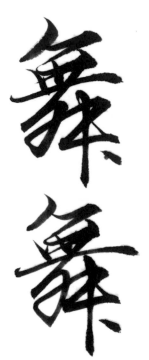

舞的上半部跟有無的「無」寫法是一樣的，是一個撇和三橫，在行書裡面的寫法通常中間的四個直畫經常會簡化成三點或兩點。

舞

撇畫接三橫畫：

輕下筆，左短撇，筆尖在筆畫裡迴鋒至二分之一處，接第一筆橫畫，右行，上收筆左迴鋒，帶至第二筆橫畫。右行，上收筆左迴鋒，帶至第三筆長橫畫，收筆後帶至下一筆豎畫。

橫三點接夕：

第一點：輕下筆往右上輕提，接第二點：再次往下點右上輕提筆，筆尖不離開紙面，第三點往左下撇，直接拉到「夕」的第一筆撇畫，到位後筆尖在筆畫裡迴鋒，微微往右上斜橫，虛筆往左下帶，往上右繞到「舛」的右半邊。

「舛」右半邊（兩橫一豎的筆法）：

筆尖不離開紙面，接左下連筆，寫第二筆橫畫。橫畫結束後，筆尖往左上迴鋒270度，上接直畫，下行，收筆。在直畫的右下角輕點，做為裝飾點。

劃

「聿」字頭的寫法，事實上從草書的寫法而來，先寫一個橫勾，一點上接直畫以後中間全部省略，再寫下面田的外框還有一橫。所以這是要背

的，聿字頭的寫法就變成一勾、一點、一筆下來，中間全部省略掉。在筆順的分組上，「劃」完全是一個依照行筆的力道分組的字。

彎勾：

輕下筆，右行帶一點弧度，在橫畫結束時往下勾，筆尖不離開紙面，到點畫的起筆位置。

點帶直接外框接橫畫：

輕下筆，筆尖輕壓往右上帶，筆尖不離開紙面往左下接長直畫，直畫結束後筆尖上帶往右加速繞一個大彎勾作為「田」的外框，外框結束筆尖右行往內寫「田」裡面的橫畫。

橫接直接橫：

橫畫結束，直接往上接直畫下筆，下行往外帶出，筆意不斷，接橫畫下筆，右行，收筆後上勾接右半邊的「刂」。

右半邊「刂」—輕下筆，下行，右收筆迴鋒，筆尖不離開紙面接第二筆直畫起筆，下行，力道蓄積往外帶出。

素

無論是「素」的上半部還是下半部，都是一個標準、經常會用到的字型和筆法。素的上半部是一個類似「主」的結構，下半部是「糸」，要注

234

意的是「主」的最後一筆橫畫要跟「糸」連在一起寫，如果單獨寫「糸」的話，會發現非常難寫。因爲「糸」就好像一個3的形狀，起筆很漂亮不太容易，如果說你3的起筆是從上一個橫畫往下帶，它就很自然而然有一個漂亮的勾。結構上「糸」的寫法要特別留意的是，上面是三分之一，下面是三分之二，是一比二的比例。

類似「主」的結構：

橫畫輕下筆、右行，右上收筆。收筆後筆尖不離開紙面，向左迴轉270度下筆下行至與橫畫等長的位置，上勾帶出，筆尖不離開紙面向上打一個360度的圈，接下一筆橫畫，收筆後往左迴鋒接下半部「糸」。

「糸」：

橫畫輕下筆，右行，至第一筆橫畫的二分之一長往左下出鋒帶出，出鋒的瞬間接第二筆起筆，往右彎加速寫出彎勾，筆意不斷，筆尖往左下點，往右上帶出，順勢連接對稱的右點。

才
字
之

遊
遊

遊

「遊」按照分組來講，就是提手旁和右半部一起寫加上一個辵字邊。

提手旁：

輕下筆、右行，右上收筆。收筆後筆尖不離開紙面，向左迴轉270度下筆、下行到直畫結束時上勾，上勾後筆尖往右上翻下筆，輕提收筆。

撇接橫帶「子」：

輕下筆，運筆往左下角切筆尖在筆畫裡面迴鋒，接橫畫，右行，收筆後筆尖往左下轉接「子」。

「子」：

橫畫輕下筆，右行，到位後往左下出鋒帶出，出鋒的瞬間接第二筆起筆，右彎加速寫出彎勾，勾出的瞬間接橫畫，右行，上收筆。

辶字邊：

右下輕下筆、輕壓，迴鋒，往左下轉，結束時筆意不斷，往右下帶出第二點起筆，迴鋒，左轉帶出，往右藏鋒接捺起筆，往右下行，一波三折，輕推出鋒帶出收筆。

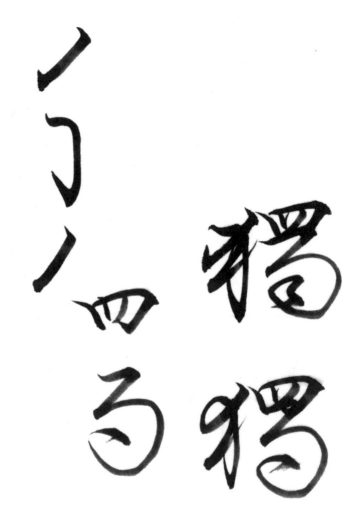

獨

一般在寫大彎勾時，容易側鋒，筆毛旋轉或分岔。記得筆要提起，不可一直壓筆，也要避免使用長鋒筆。

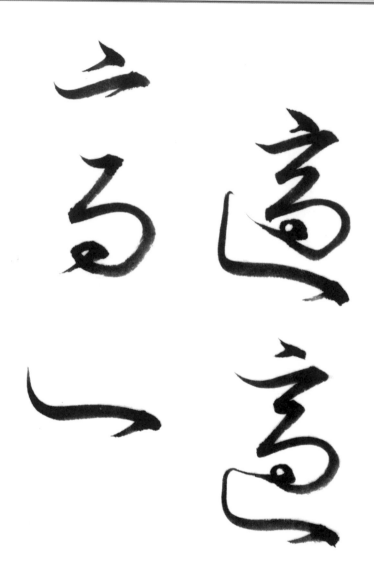

適

「適」的頭是「立」的筆法連接草書「而」的外框，然後在裡面加上口。

辶字邊簡化爲一個虛下筆的斜直彎。

「立」字頭：

輕下筆，點往左下撇出，筆尖往左下迴轉180度，接橫畫右行，上收筆、左迴鋒，筆尖往左下行接下一筆橫畫。

橫帶彎勾：

橫畫右行後，筆尖往左下行接右彎勾，加速將寫出內縮的右彎勾，上勾後筆意不斷，由內往外打一個小圈接辶字邊。

簡化的辶字邊：

虛下筆，下行直畫，往右彎行橫畫，左收筆，一氣呵成。

宇宙界栗寮寮

參

「參」在結構上分成宀蓋頭、羽和下面三撇。可是在草書的寫法裡面，就寫成類似像一個糸的結構，這是要背的，這是因為快速書寫改變文字的寫法，基本上就是三撇會變成一個大勾再加兩點。

宀蓋頭：

點畫輕下筆，往左下帶出接迴鋒後往左下輕點，帶出寶蓋頭起筆，筆尖往右上翻，右行帶一點弧度，在橫畫結束時往下勾。

羽接「糸」：

橫畫右行，輕提轉筆90度下行上勾，上勾後筆意不斷，虛筆加速寫出右半邊彎勾，彎勾結束後由內而外打一個小圈，接下半部「糸」的寫法。左下行，出鋒帶出，出鋒的瞬間接第二筆起筆，往右彎加速寫出彎勾，筆意不斷，筆尖往左下點，往右上帶出，順勢連接對稱的右點，下半部必須一氣呵成。

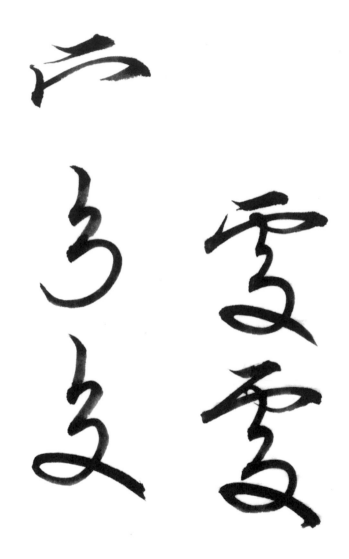

處

處是一個虍字頭，再加上中間很複雜的寫法，由於中間太複雜了，古人就簡化成勾兩下接下面最外面的勾、彎帶撇，所以虍的頭寫得很清楚，然後勾兩下再一個大彎就變成處，當然結構也可以把它記成三的結構，但並不是這麼完全的右轉，從虍的中間那一筆下來，其實是有往下的而不是彎成3而已，這還是要分別一下。

虍字頭：

輕下筆短橫，左迴鋒，接左直畫，收筆時筆尖在筆畫中迴鋒至橫勾起筆處，右行，收筆往左下勾。

直畫接類似「3」的右轉彎帶長點：

筆意不斷，上繞到第一筆橫畫中央下筆直畫，下行，筆尖往右下寫一個彎，至左下出鋒，出鋒的瞬間接第二個右轉彎起筆，回彈向右提筆繞半圈，再從左至右下繞，收筆。

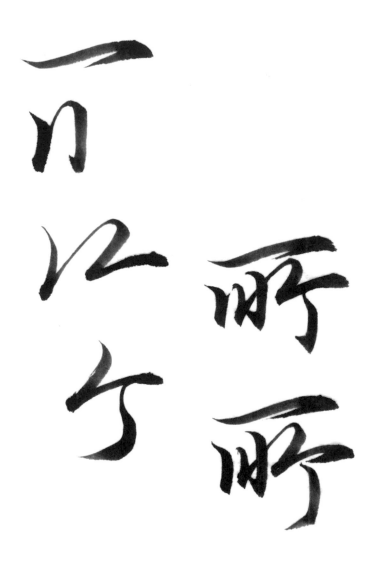

所

「所」字在行書上由於筆法的關係，整個字都變形了，而且筆順的方向、結構也不太像是我們熟悉的從左邊寫到右邊，這是從隸書的寫法來的，隸書「所」的字型就是這樣子，對於現代寫楷書的人來講這個字唯一的方法就是背。

長橫畫：

輕下筆，右行，左迴鋒，筆意不斷下接兩直畫。

直畫帶直畫：

第一筆直畫：輕下筆，力道向上回收上帶右邊直畫，下行至收筆處輕提上勾收筆。

長點帶「斤」：

虛下筆，往下輕壓下長點，筆尖不離開紙面，往右上回彈到撇畫下筆處往左下撇，筆尖在筆畫裡面迴鋒，接橫畫，右行，筆尖在橫畫裡往左迴鋒，下接直勾。

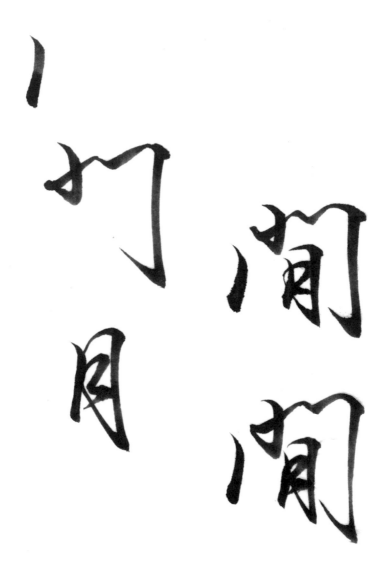

閒

「門」和「所」一樣，在行書上因為筆法的關係，整個字和筆順都變形了。

直畫：

輕下筆，下行，上收筆，筆意不斷接右邊第二筆短直畫。

左半邊帶右半邊外框：

短直畫輕下筆、上勾筆尖往下轉接短橫，輕下筆，筆尖輕壓往右上帶出，筆尖不離開紙面，接第二個相同的點畫，點畫結束，筆尖輕提加速下行至第一筆直畫的兩倍長度，上勾。

「月」：

輕下筆往左下帶，下行至收筆處，筆尖在筆畫裡迴鋒往上回彈到右半邊長直勾，到位後上勾，再往上帶出連續的兩點。

「豕」的寫法本來是像「家」的寫法。這邊分成兩組，就是前面變成一個像是 3 的大勾，再把它寫成兩個連起來的短撇，再寫右邊的那個勾，例字：豪。或是左邊兩筆跟右邊兩筆類似「水」的寫法，只不過「水」的右邊可能會寫成兩個勾，把它寫成兩個勾跟水一樣也是可以的，例字：儀。

豪

250

點帶橫接兩直畫：

輕下筆，筆尖下壓往左下帶出，接橫畫右行，上收筆、左迴鋒帶至左邊直畫，下行，右收筆，再迴鋒帶出右邊直畫，下行至收筆處輕提上收筆。

兩短橫接覆勾：

輕下筆、右行、上收筆左迴鋒，帶至下一筆，筆尖不離紙面，往左下輕點，帶出寶蓋頭起筆，筆尖往右上翻，右行帶一點弧度，在橫畫結束時往下勾。

類似「3」的大勾：

橫畫輕下筆，右行，至第一筆橫畫的二分之一長往左下出鋒帶出，出鋒的瞬間接第二筆起筆，往右彎加速寫出彎勾。

兩短撇帶撇接長點：

輕下筆，往左下行帶一點弧度，筆尖在筆畫裡面迴鋒至筆畫中間，接第二個「撇」再往左下運筆，筆尖在第二個撇畫裡頭迴鋒，直接帶到右半邊，往右下輕提撇出，虛下筆接長點。

仁ユ弓以儀儀儀

儀

「儀」的右邊就是義，除了上面的兩點一橫的結構之外，下面的部分省略掉一些筆畫就以一個右勾「ȝ」的結構代替，然後再寫下半部的「我」。

因為「我」的寫法在草書裡面就把它寫成跟「水」一樣，所以也簡化成「水」的寫法，由於這個字也是草書，所以要背。瞭解了「ȝ」字型的筆法和應用場合之後，可以寫的字就會變得很多、很漂亮的寫法。像「絲」是兩勾，像兒子的「子」是一勾等，就可以有很多變化。

人字邊：

輕下筆，往左下帶出，稍微帶一點彎。筆尖在筆畫裡面迴鋒至二分之一處，接下一筆直畫，直畫下行，下行到收筆處，筆尖轉向，往右上挑。

兩點帶橫畫：

輕下筆，下壓，筆尖往右上輕提，輕巧的帶到第三點。再次輕下筆，下

壓，筆尖輕提，往左下轉後撇出，筆尖不離開紙面接下一筆橫畫筆尖轉180度，輕下筆，右行，上收筆。

類似「3」的彎勾：

橫畫輕下筆，右行，至第一筆橫畫的二分之一長往左下出鋒帶出，出鋒的瞬間接第二筆起筆，往右彎加速寫出彎勾。

類似「水」的寫法：

輕下筆，筆尖往左下帶，筆尖在筆畫裡迴鋒至二分之一處往右下接點，上提回彈接右半邊，微微往左下行，筆尖提起右轉，左迴收。

復

「復」向下右繞的運用：左邊雙人邊減化為直畫單長勾，也可運用水字邊寫法。

右半部組成，分組方式要注意日的中心短橫畫改為一點後一筆連續書寫而下，一氣呵成。

特別要留意的是「豸」的「左邊兩撇、右邊一個勾」的寫法，在很多字的變形裡面都可以運用相同的寫法，包括雙人邊，先看中華的「華」，除了一個草字頭以外，在中間兩個人寫的是像一個以為的「以」，其實就是「豸」左右兩邊的寫法，再接兩橫一長直就組成一個華字，所以在

華

分組上是分成三組。這個雙人的筆法是很重要的。

艸字頭：

輕下筆，下壓，筆尖往右上輕提，輕巧的帶到第三點。再次輕下筆，下壓，筆尖輕提，往左下轉後撇出，筆尖不離開紙面接下一筆橫畫筆尖轉180度，輕下筆，右行，上收筆。

草書的「以」：

輕下筆，筆尖往左下帶，筆尖在筆畫裡迴鋒至二分之一處往右下接點，上提回彈接右半邊，微微往左下行，筆尖提起右轉，左迴收後接下筆橫畫。

兩橫帶直：

輕下筆、右行、向上收筆、左迴鋒，露鋒輕下筆，右行上收筆後，筆鋒不離開紙面，向左上繞270度，在「以」的中央下筆，下行至與「以」同高，露鋒收筆。

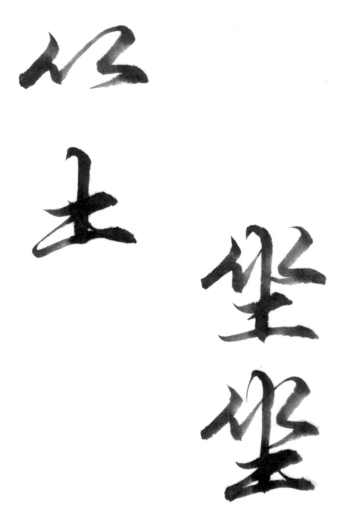

坐

「以」：

輕下筆，筆尖往左下帶，筆尖在筆畫裡迴鋒至二分之一處往右下接點，上提回彈接右半邊，微微往左下行，筆尖提起右轉，左迴收。

兩橫帶直：

輕下筆、右行、向上收筆、左迴鋒，露鋒輕下筆，右行上收筆後，筆鋒不離開紙面，向左上繞270度，在「以」的中央下筆，下行至第二筆橫畫處收筆。

靈

坐也是一樣，寫成一個類似以爲的「以」，巫婆的「巫」也是這個寫法，靈魂的「靈」上面是雨字頭的標準公式寫法，中間就是三個口，三個口可能以三點或寫兩畫代替。

「雨」字頭：

輕下筆，右行，左上收。接直畫，輕下筆，下行，收筆時筆尖在筆畫中央迴鋒至橫勾起筆處，右行，收筆往左下勾，筆意不斷，上繞到第一筆橫畫中央下筆直畫，下行，上收筆。

雨的內部：

輕下筆，筆尖往左下帶，上提回彈接右半邊，下行，筆尖提起右轉後，左迴收後，筆尖不離開紙面接下筆橫畫。

兩橫畫：

輕下筆、右行、向上收筆、左迴鋒，露鋒輕下筆，右行上收筆。

「以」帶橫帶直：

輕下筆，筆尖往左下帶，筆尖在筆畫裡迴鋒至二分之一處往右下接點，上提回彈接右半邊，微微往左下行，筆尖提起右轉，左迴收後筆尖往左下翻180度接下一筆橫畫起筆，右行，上收筆後筆鋒不離開紙面，往左上繞270度，在「以」的中央下筆，下行至橫畫處收筆。

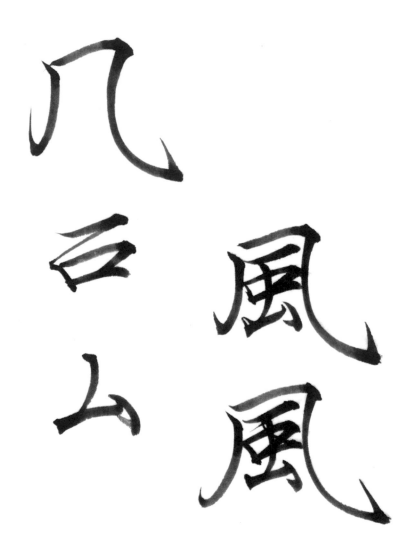

几
云
山
風
風

風

風的獨特筆法，加上是常用字，有其重要性。

整體分為三組，外框、虫的上半與下半。

不容易形容角度的運用，相對來說，需用「三角形」解釋總體的呼應位置。左右兩個內彎處，與上方的轉折呈垂直線。表現的最好的是蘭亭序。

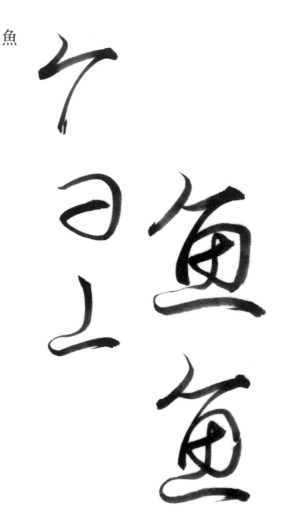

魚

「魚」由於需連貫書寫，筆順與筆畫分組，相對於楷書，皆有變異。分為三組：

1　斜刀頭。

2　大彎勾＋一橫。

3　長豎畫接一長橫，四點水以一長橫代替。

在「魚」作爲偏旁時，改變了寫法，四點水改爲大。這個改變，才能使得整個字的左右較爲平均。

鱗

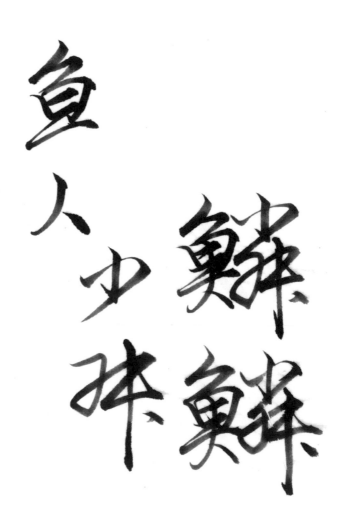

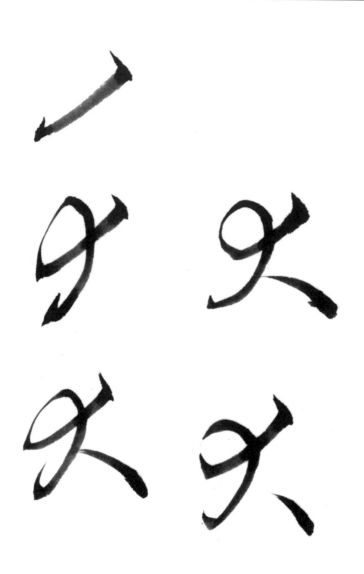

大

大、木、夜還有然，在草書、行書筆法裡面出現了一個把橫畫改成右撇的寫法，當然可以說是為了快速，可是這個寫法其實也沒有快多少。在橫接直或橫接撇的筆法裡面，只有「大」跟「木」會把第一個橫畫改成右撇。

長撇帶點：
微彎下行，往左下彎至與第一筆撇畫收筆處，輕提上收筆，順勢接右邊長點。

撇帶長撇：
輕下筆，往左下行，微彎，輕提上勾。筆尖不離開紙面，虛筆繞至撇畫中央下筆。

夜

夜是由草書而來，一般只能用記的，但「夜」其實也可以分析出來，楷書的「夜」本來是一點接一橫，然後再接下面的 字邊。爲了快速，直

接寫撇接直畫就可以一筆完成。

右半邊是一個夕，先把左邊的部份寫完，直接上勾省略掉右邊夕的第一撇，再打一圈把中間的點寫完以後，直接往下，所以結構上還是有很清楚的邏輯。

撇帶直勾：

輕下筆，往左下行，微彎，輕提上勾。筆尖不離開紙面，虛筆上繞至撇畫三分之一處下筆。直畫下行，到位後上勾。筆意不斷至撇畫與直畫交接處準備下一筆的起筆。

撇帶夕：

輕下筆，微彎往左下帶出後，筆尖在筆畫裡迴鋒，往右半邊回彈下彎勾，往內繞一個圈代替「夕」裡面的點後，直接往下筆尖上翻往右下接最後一筆長點。

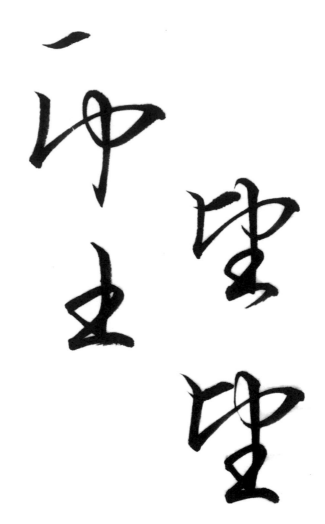

望

「望」是一個很標準因筆法而改變筆順和字型的字，原本左邊是一個亡、月再加下邊的王。

在草書裡面，因爲要快速書寫的關係，所以先寫這一點就直接上勾，把

王跟月的結構結構整個連起來，連起來以後，省略掉中間月的兩點，又

爲了讓月看起來像「月」，所以上勾接下面的王只寫後兩筆，一樣把中

間省略掉，很標準的只寫外型、省略中間的草書寫法。

橫畫：

輕下筆，右行，上收筆。

直勾帶右彎接直畫：

直畫轉折，筆尖往右帶再輕提筆往左下勾，筆尖不離開紙面，順勢上接

直畫。

直畫接王：

直畫下行，收筆時上勾帶出，筆尖不離開紙面向上打一個 360 度的圈，接

下一筆橫畫，右行至與上筆等寬收筆。

子

孖 孖 孫

心 孫

孤

「孤」的寫法基本上是要背的，因為右邊的瓜為何會寫成這樣較不容易解釋，類似的情況草書比較多，行書的結構大都可以解釋清楚。

子：

橫畫輕下筆，右行，到位後往左下出鋒帶出，出鋒的瞬間接第二筆起筆，右彎加速寫出彎勾，勾出的瞬間上勾，帶到右半邊。

右繞半圈接心：

接上一筆從上往下繞半圈後，再繞一圈，結束後往左下運筆，到位後迴鋒，回彈至新的第二筆，結束時往右上勾出，帶至心的第三筆起筆，迴鋒後往左收筆。

桂

木十三

「桂」，以右邊的「圭」來講，通常有兩個寫法，一個是先橫畫，直畫，再接三橫畫。第二個是趙孟頫的寫法，像難或佳的右邊，會先把橫畫寫

完，再寫直畫。

我們通常會寫成點橫直兩橫再一直畫，但趙孟頫則變化成橫、直，然後再一橫忽然變一點，用點的方式來處理短橫畫。

另外趙孟頫為了讓字有變化，會把第一個寫法的最後三橫畫，用點畫的方式來處理中間的橫畫。

木：

橫畫輕下筆，右行，上收筆。收筆後筆尖不離開紙面，向左迴轉270度下筆、下行，在直畫結束時往上勾。筆尖不離開紙面，往左下撇出，再回彈往右上帶出。

橫畫接直畫：

輕下筆、右行，右上收筆，收筆後筆尖不離開紙面，向左迴轉270度下筆、下行，在直畫結束時往上勾。

如何寫行書【暢銷新裝版】
破解行書筆法、筆順與結構

作　　　者｜侯吉諒

副　社　長｜陳瀅如
總　編　輯｜戴偉傑
主　　　編｜李佩璇
行 銷 企 劃｜陳雅雯、張詠晶
封 面 設 計｜簡至成
內 頁 排 版｜黃讌茹
印　　　製｜凱林彩印股份有限公司

出　　　版｜木馬文化事業股份有限公司
發　　　行｜遠足文化事業股份有限公司（讀書共和國出版集團）
地　　　址｜231 新北市新店區民權路 108-4 號 8 樓
電　　　話｜(02)2218-1417
傳　　　真｜(02)2218-0727
E m a i l｜service@bookrep.com.tw
郵 撥 帳 號｜19588272 木馬文化事業股份有限公司
客 服 專 線｜0800-221-029
法 律 顧 問｜華洋法律事務所　蘇文生律師

初　　　版｜2018 年 1 月
二　　　版｜2024 年 3 月
定　　　價｜450 元

ISBN　978-626-314-622-8　（平裝）

國家圖書館出版品預行編目 (CIP) 資料

如何寫行書：破解行書筆法、筆順與結構 / 侯吉諒著. -- 二版. -- 新北市：木馬
文化事業股份有限公司出版：遠足文化事業股份有限公司發行, 2024.03
280 面；17×23 公分
ISBN 978-626-314-622-8(平裝)

1.CST: 書法 2.CST: 行書

942.15　　　　　　　　　　　　　　　　　　　　　113002586

如何看懂書法

如何寫楷書

如何寫瘦金體

跟王羲之學寫心經

第一本系統性解析行書之入門學習經典
18種基本筆法 87個重要單字
詳細筆順與結構，一一拆解示範，破解行書美學奧祕

書法名家侯吉諒集結四十年心法，深入淺出說明書寫訣竅：

◉ 行書的關鍵筆法：連筆、映帶、虛實、圓滑轉折、連續書寫
◉ 單字中的筆畫分組，以及字體結構的特色原理
◉ 寫出行書特有的速度和節奏

本書以系統性、有條理的方式，破解行書特定的筆法、筆順和結構，帶領學習者
快速掌握要領，縮短至少十年自行摸索的彎路，寫出深富韻味又到位的行書。

ISBN 978-6263146228
00450

9 786263 146228

木馬文化

BOOK REPUBLIC
讀書共和國出版集團
發行平台

定價：450　建議分類：書法藝術